U0106234

中華文化基本叢書

白巍　戴和冰　主編

15

CHINESE QUYI

田莉　著

中國曲藝

聲韻閒情

總　序

　　時下介紹傳統文化的書籍實在很多，大約都是希望通過自己的妙筆讓下一代知道過去，了解傳統；希望啟發人們在紛繁的現代生活中尋找智慧，安頓心靈。學者們能放下身段，走到文化普及的行列裏，是件好事。《中華文化基本叢書》書系的作者正是這樣一批學養有素的專家。他們整理體現中華民族文化精髓諸多方面，取材適切，去除文字的艱澀，深入淺出，使之通俗易懂；打破了以往寫史、寫教科書的方式，從中國漢字、戲曲、音樂、繪畫、園林、建築、曲藝、醫藥、傳統工藝、武術、服飾、節氣、神話、玉器、青銅器、書法、文學、科技等內容龐雜、博大精美、有深厚底蘊的中國傳統文化中擷取一個個閃閃的光點，關照承繼關係，尤其注重其在現實生活中的生命性，娓娓道來。一張張承載著歷史的精美圖片與流暢的文字相呼應，直觀、具體、形象，把僵硬久遠的過去拉到我們眼前。本書系可說是老少皆宜，每位讀者從中都會有所收穫。閱讀本是件美事，讀而能靜，靜而能思，思而能智，賞心悅目，何樂不為？

　　文化是一個民族的血脈和靈魂，是人民的精神家園。文化是一個民族得以不斷創新、永續發展的動力。在人類發展的歷史中，中華民族的文明是唯一一個連續五千餘年而從未中斷的古老文明。在漫長的歷史進程中，中華民族勤勞善良，不屈不撓，勇於探索；崇尚自然，感受自然，認識自

然，與自然和諧相處；在平凡的生活中，積極進取，樂觀向上，善待生命；樂於包容，不排斥外來文化，善於吸收、借鑒、改造，使其與本民族文化相融合，兼容並蓄。她的智慧，她的創造力，是世界文明進步史的一部分。在今天，她更以前所未有的新面貌，充滿朝氣、充滿活力地向前邁進，追求和平，追求幸福，勇擔責任，充滿愛心，顯現出中華民族一直以來的達觀、平和、愛人、愛天地萬物的優秀傳統。

什麼是傳統？傳統就是活著的文化。中國的傳統文化在數千年的歷史中產生、演變，發展到今天，現代人理應薪火相傳，不斷注入新的生命力，將其延續下去。在實踐中前行，在前行中創造歷史。厚德載物，自強不息。是為序。

湯一介

序

來自民間的藝術風景

　　說到曲藝，總有人會問：「什麼是曲藝？」如果告知，相聲、評書、評彈、快板等都屬於曲藝，那他似乎可以明白曲藝是一種什麼樣的藝術。但往往一些人接下來又會問：「京劇也是曲藝吧？」把京劇歸於曲藝一類，顯然這些人還是不能完全明白什麼是曲藝。

　　的確，在經常聽到的藝術門類裏，常常找不到曲藝一類；在熟知的學科分類中，從來沒有曲藝；在基礎的知識教育裏，很少有機會了解曲藝。在當下各種娛樂方式中，曲藝甚至可有可無，難以讓人知其爲何物。

　　然而在中國歷史上的曲藝，是中國延續了千百年的精神生活方式與文化娛樂方式。即使在當代，中國曲藝仍然是許多中國人的文化娛樂方式。這就說明，曲藝在中國不僅家喻戶曉，而且喜聞樂見。曲藝的諸多表演形式，都能讓普通民眾耳熟能詳。從習慣上說，中國老百姓通常把曲藝稱爲說唱，或謂之「說書唱曲」。

　　「曲藝」之名，從 1949 年開始作爲中國各種傳統說唱藝術的總稱。千百年來，在中國不同地區的不同民族，形成了各不相同的審美習慣，都

有不同形式和特色的曲藝表演。比如在不同地域有不同的曲種：北京琴書、天津時調、上海說唱、揚州評話、蘇州評彈、山東快書、河南墜子、四川評書、江西道情、潞安大鼓等。這些曲種採用不同方言和不同音樂風格進行表演。其實，單從曲種的地名就足以顯示出曲藝鮮明的地域性了。另外，不同的民族也有不同的曲種：藏族的格薩爾說唱、蒙古族的烏力格爾圖道與好來寶、哈薩克族的阿肯彈唱、維吾爾族的達斯坦與苛夏克說唱、白族的大本曲、朝鮮族的漫談、壯族的蜂鼓說唱等等，這說明中國各個民族幾乎都有本民族喜聞樂見的曲藝藝術。至於曲藝各種不同的表現形式，則有評書類、鼓曲類、戲謔類、快板類、走唱類等，可以滿足不同趣味的欣賞需要。目前中國說唱尚存的種類約有四百餘種，而「曲藝」就是這些曲種的總稱。

作為中國傳統的表演藝術，曲藝採用一人多角的口頭說唱方式，敘述故事、塑造人物、表達思想感情。在藝術形式上，曲藝多由一個人持一兩件樂器，採用說唱體方式，散文講說，韻文誦唱，有說有唱，說唱相間，似說似唱，以字行腔。表演中以說和唱為主，時有傳神的面部表情和簡單的肢體動作以輔助說唱的表演。曲藝集文學、音樂、語言和表演於一體，形態多樣、各有特色，在聲韻之間講求藝術整體的興味之美和新奇的快感。所以，它有說，但不是話劇；有唱，但不是歌劇，不是戲曲；是說唱，又不同於 HIP-HOP 與 RAP；它包含文學的性質，又要以口語的說和韻文的誦唱進行表演；它包含音樂的性質，同時講求語言與表演的精彩。曲藝注重「角兒」的表演，著名演員個人的藝術魅力，往往代表著一個曲種的魅力，甚至影響到該曲種的發展態勢和命運。因此可以說，與通常所見的其他表

演樣式相比，中國曲藝是一種十分獨特的表演藝術。

曲藝屬於中國頗具民間性質的表演藝術。它源自於民間，發展於民間，一直活躍在民間，講述老百姓自己的故事，顯示出鮮明的民間文化性質和民間藝術精神。同時又和中國傳統藝術一樣，曲藝蘊含著中國文化精神和中國藝術的基本精神。因此，相對於官方正統文化而言，中國曲藝屬於民間文化範疇；相對於中國藝術主流的文人藝術而言，中國曲藝屬於中國文化中非主流的藝術；與官方和文人的高雅藝術相比較，曲藝無疑是一種通俗藝術。儘管在某些人眼中曲藝不能登大雅之堂，但它卻能把中國文化傳統和民間生活融為一體，把民眾的精神訴求和娛樂需要相結合。在中國藝術發展史上，曲藝具有注重興象與意趣的中國藝術精神，既為中國戲曲發展提供了豐富的素材和表演元素，也對中國白話小說以及通俗小說的發展產生了重要影響，甚至對當今的影視創作和文學創作也產生了廣泛的影響。

曲藝通俗易懂，是中國民眾主要的娛樂方式之一。民眾的娛樂興趣是中國曲藝所關注的核心之所在。所以，故事裏金戈鐵馬的英雄、家長裏短的情節、柴米油鹽的生活等等，最為民眾喜聞樂見，津津樂道；說說唱唱的講故事方式，也非常適合普通民眾的欣賞習慣。人們觀看曲藝演出，花錢不多，卻可以獲得感官的快樂和精神上的享受，因為它娛人情，悅人心。千百年來，中國曲藝培育了中國人基本的藝術趣味和審美習慣。甚至在文化教育並不普及的時代，它更是民眾最初的學習方式。

在很長的時間裏，由於平民百姓特別是底層人群接受教育的機會不多，識字的人較少，所以許多民眾無法從書本上了解知識和道理，但人們卻具有基本的知識和道德品行。這當然得力於日常生活中的耳濡目染，其中說

書唱曲的教化功能是非常重要的一個方面。所以很多不識字的人，可以給孩子講過去的歷史，可以頭頭是道地講倫理道德，這主要也是從說唱中學來。曲藝教人眞善美、通達是非。曲藝滋養了中國民眾的心靈，使中國文化精神潛移默化，融爲華夏民族精神的一部分。民眾除了通過曲藝獲得審美愉悅之外，還可以記住自己民族的歷史和民族英雄人物，明白基本的社會規範，尤其可以獲得一種精神上的滿足和信仰上的依託。在相當長的時期裏，曲藝是中國人文化生活和精神生活的一個重要組成部分。

千百年來，中國民眾喜愛曲藝藝術，不僅下層百姓把聽書聽曲當作日常生活的一部分，而且帝王之家和一些文人也樂於從聽書聽曲中獲得一份閒情。在許多中國人的心目中，曲藝有著獨特的藝術魅力。許多藝術大師，許多藝術精品，往往家喻戶曉，耳熟能詳，令人回味不已。

目　錄

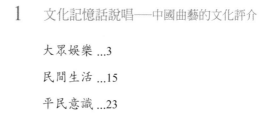

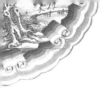

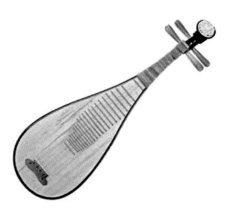

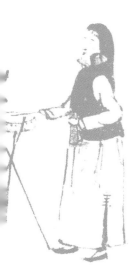

聲韻間情
中國曲藝

①

文化記憶話說唱
——中國曲藝的文化評介

▌大衆娛樂

　　說到曲藝，在許多中國人的記憶中，往往都有一種說不盡、道不完的情懷。往日的生活，家鄉的情愫，還有對藝術的感受，似乎都和說書唱曲融會在一起。與曲藝聯繫在一起的，是鄉音鄉情的親切感（圖 1-1），是對家鄉抹不去的印象。在一個相當長的歷史時期，曲藝一直是中國最常見的文化娛樂方式之一。

　　娛樂休閒是人的一種本能需要。不同的娛樂方式，可以滿足不同社會階層的不同欣賞品味。其中有較爲高

圖 1-1　1993 年馬增蕙在台灣爲張學良演唱單弦（中國曲藝網 / 提供）

雅的，也有較爲通俗的。如果說上層社會和文人階層往往選擇較爲高雅的娛樂方式，如崑曲等，那麼從說唱中獲得身心的愉悅，就是千百年來中國普通民眾的一種普遍選擇。

作爲一種文藝樣式，曲藝屬於一種大眾化的娛樂方式（圖 1-2），具有平民性質和通俗化的特點。一方面，它要滿足人們的娛樂享受；另一方面，它也反過來影響人們的精神狀態與審美品味。

說唱藝人習慣上把自己比作老百姓身邊的一隻「歡喜蟲」，這可以說是對曲藝藝術特點的一種形象認定。

爲了能夠讓民眾喜聞樂見，中國曲藝把滿足民眾娛樂需要與審美趣味結合起來。一方面，中國曲藝講述老百姓自己的故事，表達老百姓自己的

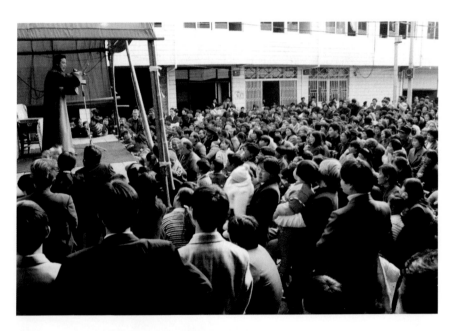

圖 1-2　紹興蓮花落在鄉間演出場景（中國曲藝網／提供）

蓮花落在宋元時期已經流行，最初是乞丐賣藝演唱的一種形式，演唱生動活潑，唱詞通俗易懂，富有濃厚的生活氣息。

感受，傳播老百姓自己的情緒，讓民眾在市井休閒中獲得愉悅（圖 1-3）。即使講述的是帝王將相或歷史上英雄豪傑的故事，基本上也都被平民化，體現的是普通民眾的價值取向。

另一方面，中國曲藝用大眾熟悉的語言和帶親切感的曲調說唱，有鄉音更有鄉情，讓人們從說說唱唱中聽到自己喜愛的聲音。也就是說，無論藝人撂地賣藝，還是茶館作場，或者堂會劇場演出，從表演內容到表演形式，從表演技藝到表演風格，曲藝都會運用各種藝術手段以贏得大眾的喜歡，給人帶來身心的愉悅。所以曲藝能夠讓中國老百姓百聽不厭，一直流行在中國普通民眾的娛樂生活之中。

早在先秦時期，曲藝就以簡單的說唱進入人們的娛樂生活。漢唐時期，

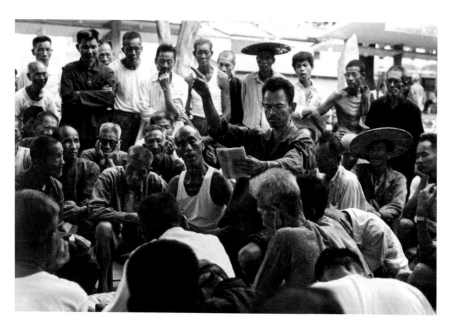

圖 1-3　鄉下農民圍著說書人聽書（賴祖銘／攝）

說書活動於 1978 年重新出現。鄉下農民喜歡聽《岳飛傳》、《水滸》等講述英雄豪傑故事的段子。

5

曲藝以一種獨特的表演形式供人消閒。先從漢代來看，四川出土的說書俑（圖
1-4）以滑稽幽默的笑臉和動作進行表演，具有強烈的藝術感染力；揚州出土
的說書俑在專注說書的神情中，也透出妙趣橫生的信息。到了唐代，曲藝又
把通俗性、趣味性融入到講誦佛經的活動中，在佛教日益深入民間的同時（圖
1-5），俗講成爲唐代一種時尚的娛樂方式。當時有個叫文漵的和尚擅長俗講，
他開講時很多人場場必到，樂此不疲。甚至於民間教坊也把他說唱的曲調作
爲歌曲流傳開來。還有一個叫寶嚴的和尚擅長俗講，他一登台尚未開口，就

圖 1-4　東漢陶塑坐式說書俑（孔蘭平／攝）

1957 年四川省成都市出土的東漢陶塑坐式說書俑，是一個生動
的說唱藝人形象。他左腋下夾著手鼓，右手前伸握著鼓棒，屈
左腿，抬右腿，眉飛色舞，一副說書說到精彩處，喜形於色的
神態。

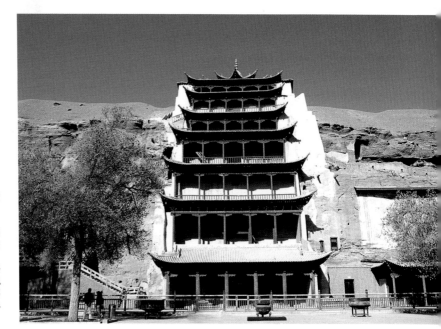

圖 1-5　敦煌莫高窟
藏經洞（國平／攝）

敦煌莫高窟藏經洞
手抄卷子中有隋唐
五代的說唱作品，
包括佛經故事、歷
史故事、民間傳說
等，如《大目乾連冥
間救母變文》、《伍
子胥變文》等。

有聽眾送錢送物；開講以後，聽眾更是擲錢如雨。可見俗講正是以通俗的敘事方式滿足了大眾的文化娛樂需要。

　　到了宋代，經濟的繁榮帶來了大眾娛樂需要的日益增長，說唱開始以獨立表演的形式進入社會娛樂生活之中（圖1-6），社會各階層都把說唱作為一種茶餘飯後的享樂。有些人不管風雨寒暑，天天到一種叫作瓦舍的民間娛樂性場所聽說唱，甚至聽到天色昏暗竟不知覺。正像一首詞所描述的那樣：「千人洗心傾耳，向花梢、不覺月陰移。日日新聲妙語，人間何事顰眉？」

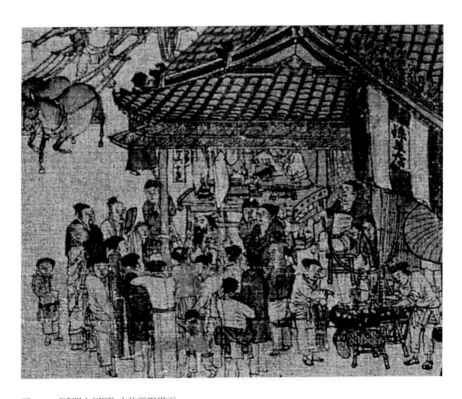

圖1-6　《清明上河圖》中的說唱場面

《清明上河圖》由北宋張擇端繪，描繪了北宋汴京（今河南開封）的都市生活萬象。這是其中的說唱場面。在街道旁，說話人正在說書，周圍圍著許多聽眾。

圖 1-7　明刊本《西廂記諸宮調》(孔蘭平／攝)

宋金元時期，出現了許多新的曲藝表演形式，像講史、說三分、說五代史、小說、商謎、合生、說諢話、說經、諸宮調（圖1-7）、學像生、學鄉談、叫果子、唱耍令、唱賺、陶眞、鼓子詞、小唱、道情、蓮花落等等，都屬於民眾喜聞樂見的說唱形式。其中山西藝人孔三傳首創的諸宮調，除了市井階層廣泛傳唱，士大夫們也喜歡唱誦，在金元時期非常流行。由杭州藝人張五牛首創的唱賺，則爲當時流行的時尚演唱形式。藝人霍四究以「說三分」（即《三國》）最爲著名，尹常賣、劉敏則以說「五代史」最爲叫響。在宋人寫的《東京夢華錄》、《都城紀勝》、《夢粱錄》一類筆記著作裏，可以看到在宋代民眾娛樂活動中絕對少不了曲藝說唱。

　　有兩位宋代詩人記述過當年老百姓聽說故事的景象。北宋大文豪蘇軾說，小孩子淘氣的時候，家長往往會給孩子一些錢，讓他們到街上去聽藝人說故事。這說明，打發小孩去聽說唱，已經成爲家長哄孩子的有效辦法。在當時，兒童和大人一樣，都愛聽《三國》故事，甚至受說話人的感染，或喜或悲，愛恨分明。南宋著名詩人陸游有詩說：「斜陽古道趙家莊，負鼓盲翁正作場；身後是非誰管得？滿村聽說蔡中郎！」講的是在西元11世紀的時候，一位農村盲藝人正在說唱故事的情景。既然是「滿村聽說」，

也該是萬人空巷。藝人說得精彩，全村老少聽得更是專心。村民們通過曲折的故事情節，既可以獲得審美愉悅，還知道了早在漢代就有一個蔡中郎拋棄妻子趙貞女的故事。民間有歇後語說：「聽《三國》掉淚——替古人擔憂。」正是說唱娛樂中達到的一種新境界。

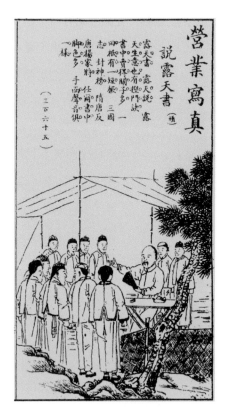

圖 1-8　清代營業寫眞：說露天書

明清時期，曲藝不斷深入民間日常社會生活（圖 1-8），不僅成為民間廣為普及的娛樂方式，還影響了社會底層民眾的思維方式和生活習慣。明代書坊刊印迅速發展，許多曲藝作品文本化，一方面被改編為通俗白話小說，擴大了曲藝說唱的傳播和娛樂作用；另一方面通俗小說成為藝人說唱的腳本，豐富了說唱表演的藝術性，使宋元時期的說話人轉變為說書人。其中的《三國演義》、《水滸傳》、《隋唐演義》等等，以文本和藝人說書的方式廣泛傳播，成為中國民眾最為熟悉的話本故事。書中「忠」與「義」的觀念在娛樂之間滲入到民間社會尤其底層社會的價值觀念中，可謂深入人心。明末清初說書人柳敬亭說書與眾不同，融時代的動盪和國家興亡於說書之中，寄託了亂世憂國之情，被藝人們尊為一代宗師。

在這一時期，城鄉娛樂需求增長迅速，以各地方言和音樂為基礎的說

唱曲種也不斷出現（圖 1-9）。詞話、評話、清曲、彈詞、蓮花落、道情、寶卷、鼓書、子弟書等，都以鮮明的地方特色，深入民眾的娛樂生活之中。清人李斗和林蘇門都注意到當年聽說書是揚州人最喜愛的一種消遣，不僅平日常常圍坐長凳，樂聽不厭，而且凡有各種喜慶活動，在擺宴請客時，都要請說書人表演一天以助興。當然這種現象不只是揚州有，在很多地方基本上也都是如此。

在清代，蘇州開始大量出現女子彈詞，演出時往往滿座傾倒，令人醉心蕩魄。那些遍佈城市大街小巷的茶館裏，常年有說唱藝人作場。茶客一面喝茶、吃點心，一面聽說書，樂在其中，樂此不疲。

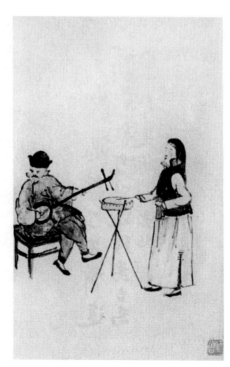

圖 1-9　清代北京說書的人

　　清代曲藝表演的場地相當多，各式各樣，遍佈城鄉。除了茶館，許多城市裏的大型遊樂場所，一般也是曲藝表演集中的地方。像北京的天橋、天津的「三不管兒」、上海的城隍廟、南京的夫子廟、蘇州的玄妙觀、揚州的教場、鄭州的老墳崗、開封的相國寺、瀋陽的北市場等，都是非常著名的曲藝場所。在日常生活的市井閭巷，各種臨時作場的演出更是司空見慣，比如府邸宅第有堂會演出；街巷路旁的空地、廟會、集市有撂地賣藝；鄉下的大槐樹下有書曲誦唱等等（圖 1-10）。

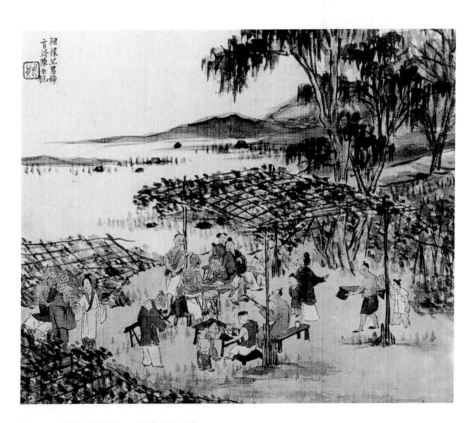

圖 1-10　《說唱藝人圖》，〔清〕任熊／繪

說唱藝人臨時作場表演，雖然鄉村中觀眾少，藝人還是投入地演唱。

圖 1-11　從左向右：侯寶林、馬三立、駱玉笙、李潤杰的合影

　　在中國少數民族地區，曲藝往往以鮮明的民族性進入民族生活的娛樂活動。比如蒙古族有好來寶和烏力格爾圖道、藏族有格薩爾說唱和折嘎、壯族有蜂鼓和末倫、維吾爾族有苛夏克和達斯坦、白族有大本曲，等等。民間藝人用民族語言演唱，藏族的《格薩爾》、蒙古族的《江格爾》、維吾爾族的《木卡姆》、柯爾克孜族的《瑪納斯》等，可以說是具有代表性的史詩規模的曲藝作品。

　　現代以來，曲藝更成為一種民間流行的娛樂方式，北京、天津、濟南是曲藝演出的「三大碼頭」。還有許多曲藝活躍的地方享有曲藝之鄉的美譽。劉寶全、連闊如、王少堂、侯寶林、馬三立、高元鈞、嚴雪亭、蔣月泉、駱玉笙等，就是這個時代耳熟能詳的藝術大師（圖 1-11）。評書、相聲、揚州評話、蘇州彈詞、山東快書、河南墜子、廣東粵曲以及各種鼓書，則是這個時期最有影響力的曲種。有意義的是，蘇州評彈被譽為「中國最美的聲音」（圖 1-12）；相聲裏的「馬大哈」成為生活中丟三落四人的代名詞；說書人在說書時可以創造萬人空巷的景象而被稱為「淨街王」；評書大家

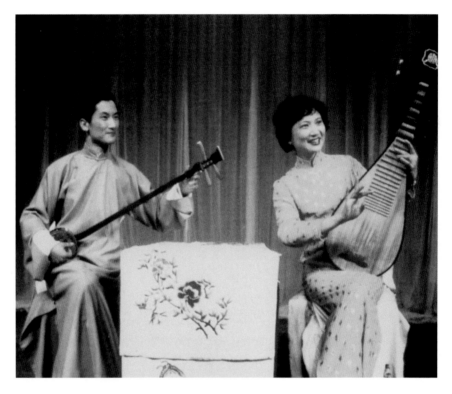

圖 1-12　邢晏春、邢晏芝兩兄妹

蘇州評彈被譽為「中國最美的聲音」。邢晏春、邢晏芝兩兄妹
的長篇彈詞《楊乃武》聲情並茂，風靡大江南北。

單田芳被稱爲「永不消逝的電波」。

　　曲藝以娛樂爲本，好玩、好聽、隨意、方便，樂而有趣，興可玩味。
在感官的享受、視聽的玩味、心理的放鬆和精神的愉悅之中，曲藝也就慢
慢地成爲人們日常生活中不可或缺的一部分。不僅如此，對於大多數中國
人來說，曲藝也是一種獨特文化的記憶。

▌民間生活

娛樂是生活的一部分。作爲民間流行的娛樂方式，曲藝既以大衆娛樂的方式令民衆喜聞樂見，同時還以其民間的本性保持著獨立品格。

曲藝的民間性質，首先在於它生長於民間，發展於民間，一直活躍在民間，是生存於民間的藝術。很多學者只是把曲藝當作一種說唱藝術，其著眼點落在「藝」上，而對曲藝的民間性質往往忽略不計。其實曲藝的民間性質，正是曲藝本性之所在。民間的立場和民間的價值取向，影響著甚至決定著曲藝在藝術中的品位。

曲藝不同於官方的主流藝術，不同於士大夫的文人藝術，是地地道道的、土生土長的民間藝術。在官方或者文人眼中，曲藝屬於小道末技，粗鄙不堪甚至被視爲異端，不可登大雅之堂。其關鍵之處，就在於曲藝來自於民間生活，關注的是廣大民衆特別是社會中下層百姓的娛樂趣味。（圖 1-13）

民間社會生產民間藝術。曲藝藝人本身就來自於民間，屬於民間社會的一員。所謂「演員肚，雜貨鋪」，就形象地說明了曲藝藝術雜多世俗的

15

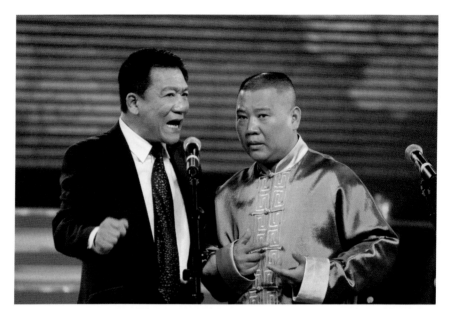

圖 1-13　侯耀文與徒弟郭德綱(中國曲藝網 / 提供)

郭德綱說：「我就是普通人，我也經歷過很長一段艱苦的歲月，我很了
解那些生活在社會中下層的小人物的心態，所以我的相聲更多的是為普
通人服務。我也沒指望，我的相聲能登上多高的廟堂。」表現小人物的
生活，就是郭德綱的創作定位。

民間特色。曲藝藝人每天耳濡目染百姓們身邊的奇聞逸事，不僅熟悉民間
社會與民間文化，而且自身的生活方式和文化觀念也具有民間社會的特點。
特別是大多數的藝人來自於社會底層，與民眾擁有共同的生活觀念和審美
趣味。他們混跡於市井，服務於市民，說唱的是市民熟悉的語言，表達的
是大眾的喜怒哀樂，體現的是民間的審美情趣，表演的是百姓階層的衣冠
身影，追求的是民間的人生觀和價值觀。在中國文化史上，宋代瓦舍技藝
的出現，標誌著真正意義上的市民文化和民間藝術的出現，而且正是這種
市民文化的不斷發展，才會形成民間藝術與正統的儒家文化相對峙的局面。
　　具體來看曲藝的民間性質，首先民眾有自己的日常生活。從古至今，

曲藝按照自己的民間生活講述老百姓自己的故事,從平民百姓的衣食住行,到家長裏短,都是俗人俗事中的俗情俗趣,是底層社會的喜怒哀樂。比如在相聲的戲謔氣氛裏,對世情世態的把握,對小人物尷尬處境的描摹,都是市井生活世相的一刻(圖 1-14)。特別是那些出自世俗市井生活的相聲,對市民意識中虛偽、自私、貪婪、庸俗以及麻木的解剖,具有對民眾生活狀態深刻反省的意義。可以看到,藝人以民間的眼光看社會,往往能見人所不能見;以民間的話語說現實,往往能道人所不能道。

　　曲藝記述社會中下層的生活空間或市井的生活場景,基本上離不開小人物的生活氛圍。市井小人物的生活(圖 1-15),構成了一個民間的世俗社

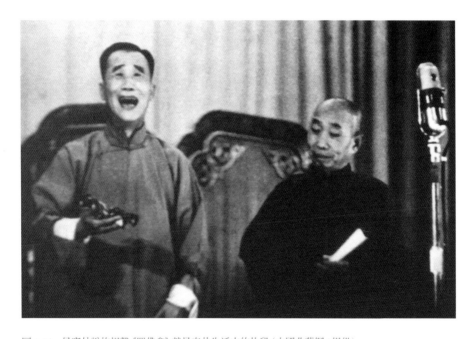

圖 1-14　侯寶林說的相聲《買佛龕》就是市井生活中的片段(中國曲藝網 / 提供)

相聲《買佛龕》講述了一個非常迷信灶土爺的老太太,虔誠祭灶,事後又覺得灶王爺的神像買貴了,而爆了粗口的故事情節。

17

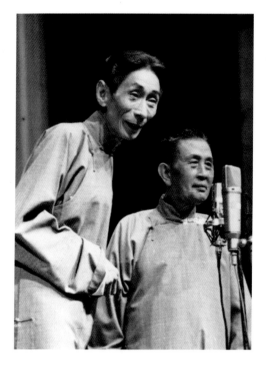

圖1-15　馬三立與高鳳山合說相聲（中國曲藝家協會／提供）

馬三立的相聲《誇住宅》、《開粥廠》、《開會述》、《似曾相識的人》和《十點鐘開始》塑造的一系列市井小人物，揭示出民間小人物的心態。

會。民間生活既與帝王生活不同，也與文人士大夫生活有別。即使說書藝人在講述歷史故事或者帝王將相生活時，往往也會不自覺地滲入民眾的意識和民眾的生活體驗。因而歷史故事中主人公的言行與情感常常類同於下層百姓，生平遭際也與常人無異。儘管曲藝的故事有各種各樣的題材，在藝人的表演中，基本上無有例外地是借歷史人物或歷史事件之軀殼，講述民間社會的現實生活，表達民眾自己的思想情感。

曲藝展示民眾的精神生活狀態和價值觀念，表達民眾所感受的真善美意識。特別是在演唱寶卷一類帶有宗教意義的娛樂活動中，寄予了民眾日常生活中信仰與教化的精神需求。這種民間的精神狀態，一方面接受了中國文化的傳統觀念；另一方面保持了一種與社會主流文化不完全一樣的觀念與信仰。中國民眾注重當下現實的生活，雖然一般不會追求超越現實的意義，但是往往又保持著對希望的渴求、對不可知命運的恐懼，因此尋求宗教或者情感共同體的安慰就成為民眾日常精神生活的一部分。值得注意的是，正統思想觀念作為曲藝說教的內容，大量地出現在作品之中，不

是爲了說教而說教，而是對中國文化精神的認同。雖然一部分說教與曲藝敘事相吻合，但還有一部分說教與故事敘述相悖，突出了民間生活與正統觀念的矛盾（圖1-16）。

民眾有自己的道德與價值觀念。曲藝將社會正統的儒家文化及其道德觀念民間化，把廟堂的社會改變爲民間的江湖社會。於是，一系列的儒家道德觀念改變了意義，其中最有根本性質的改變，就是將「廟堂」的「忠」變爲下層社會的「義」。「忠」屬於正統的廟堂主流文化，表達一種垂直關

圖 1-16　福州評話藝人（陳曉嵐／提供）

清兵入閩前後，福州評話藝人以敲打半邊銅鈸，表達河山破碎、樂不成樂的感受，暗寓反對清軍殘酷鎮壓之意。

係的「君君、臣臣、父父、子子」的等級觀念。但是當「忠」變爲「義」以後，表達的就是平行與平等的關係，是四海之內皆兄弟的民間道德。宋元以來曲藝說唱講述「結義」的故事，津津樂道而不疲。不僅《三國》、《水滸》講義氣，其他故事也多如此。在所謂「義」的名義下，說唱肯定這些綠林好漢的性格與行爲的合法性，大量宣揚的就是這樣一種民間的道德觀念。

民眾的文化生活有自己的審美趣味。對於中國民眾來說，曲藝是一種喜聞樂見的娛樂方式，也是他們日常生活的一部分（圖1-17）。曲藝作爲娛人的藝術，滿足民眾的審美趣味，適應民眾的審美習慣。千百年來，曲藝

注重說唱的故事性和傳奇性，遵循「好聽」的基本原則，培育了中國民眾基本的藝術趣味和審美習慣。

總之，曲藝裏的社會生活是極其廣泛的，幾乎涉及了市民階層的一切生活領域。各種各樣的曲種與技藝，固然可以適應不同地域的審美習慣，實際上所表現的主要還是一方水土的風俗和民眾生活。從唱曲的音調，到故事中的人物，都顯示著濃厚的時代氣息和鄉土風情，展示出中國民間社會的某些狀態。

千百年來，在正統的官方史書中，中國普通民眾的日常生活狀態基本上都湮沒在歷史的長河之中，而大量曲藝作品所保留的某些蹤跡，卻可以作為一種中國民間社會歷史的真實紀錄（圖 1-18）。所以在歷史文獻之外，還可以把曲藝作為一面映照民眾心態的鏡子。從這個意義上說，曲藝還是一種寶貴的歷史資料。

恰如《清明上河圖》是中國

圖 1-17 20 世紀 80 年代河南馬街書會的景象（中國曲藝家協會／提供）

馬街書會是民間曲藝藝人的盛會，每年正月十三一大早成百上千名各地藝人來到馬街村，在河坡地、山崗上、麥地裏、小路旁擺起攤子，打起簡板，拉起琴弦，就開始了說唱。

圖 1-18 蘇州評話藝術家吳君玉演說《水滸傳》（上海評彈團／提供）

《水滸傳》中保留了許多宋代日常生活的場景。蘇州評話藝術家吳君玉演說《水滸傳》時，手眼中盡顯鋒芒。

21

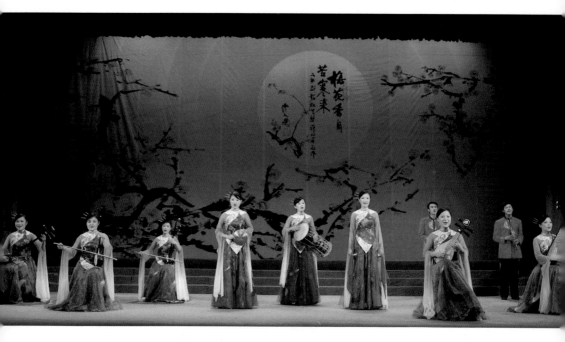

圖 1-19 福州伬藝表演（陳曉嵐／提供）

「伬唱」又稱「伬藝」，源於唐宋的百戲。「伬」在福州方言中，引申爲以演奏加唱曲賣藝的俗稱。保留著宋元曲藝貼近群衆的「百戲」遺風。

北宋京城日常生活的風俗畫一樣，事實上也可以把中國曲藝看作中國普通民衆日常生活的長卷。一部曲藝史，既承載了中國民衆的娛樂史，還顯示了一部民間生活史（圖 1-19）。

▎平民意識

　　長期以來，生活在社會下層的平民沒有社會地位，沒有經濟地位，沒有文化地位，基本上沒有任何話語權，甚至於很少有表達自己訴求的意識。宋代市民階層的壯大和市民藝術的發展，不僅開始把普通民眾作為敘事的主體，而且開始表達平民百姓的社會意識，將曲藝變成為民眾表達自己觀念的話語工具。

　　借著說書唱曲時即興的表演，借著戲謔之詞，藝人一般會出其不意地講出細民的聲音。二十世紀初期，日本侵略中國時期物價過快上漲，相聲藝人小蘑菇（常寶堃）（圖 1-20）將

圖 1-20　常寶堃（中間坐者）和常寶霆、常寶霖、常寶華（中國曲藝家協會／提供）

23

此戲謔地比作是用牙粉袋取代麵粉袋。民眾有感欲發不得,又不願緘口漠視,往往就把曲藝當成一種表達自己態度的話語工具。

曲藝屬於民間,不同於官方的正統藝術,也不同於文人的精緻藝術,其最重要的一點在於,曲藝表達民間的平民意識。來自於民間的曲藝藝人不僅熟悉民眾的日常生活,而且了解民眾的心態。說書人在講述百姓自己故事的同時,自然流露出平民階層的思想意識,體現出民間的立場和價值觀念。

譴責暴君,是曲藝對社會現實的一種平民態度。說書人講述歷代戰爭興廢的故事,往往從皇帝荒淫無道開始。講史離不開譴責暴君,敘事反覆強調推翻暴君、有德者取而代之的思想,同時寄託了渴求明君仁政、社會安定的願望(圖 1-21)。《大宋宣和遺事》、《西漢》、《明英烈》等一系

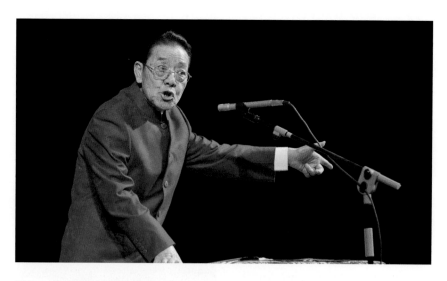

圖 1-21　評書藝術家單田芳(程子／攝)

評書藝術家單田芳,先後錄製播出了四十餘部評書,主要有《隋唐演義》、《三國演義》、《明英烈》、《七傑小五義》、《少帥春秋》、《百年風雲》等,風行大江南北幾十家廣播電台。

圖1-22　明代杭州容與堂刻本《忠義水滸傳》插圖《武松醉打蔣門神》

列的書目把歷史敘述民間化，不斷證明官逼民反、替天行道、造反有理的民間思考。《三國》在把曹操塑造爲奸詐梟雄的同時，傳誦劉備謙恭重賢、關羽忠貞不貳、張飛豪爽仗義、諸葛亮鞠躬盡瘁……不僅宣揚擁劉反曹，而且讓「話說天下大勢，分久必合，合久必分」的觀念成爲一種社會歷史共識。《水滸》（圖 1-22）的英雄好漢都是被逼無奈才去造反，說書時宣揚的是造反有理的觀念。

英雄崇拜，是曲藝中一種普遍的民眾心理。說書人講史塑造出眾多英雄好漢，栩栩如生，形神兼備。出於對歷史上的英雄豪傑的敬畏與崇奉，民眾自覺或不自覺地以歷史英雄豪傑爲自己精神的寄託，期望獲得更多的力量和勇氣，更期待有朝一日自己也能夠發跡變泰，光宗耀祖。像《三國》、《水滸》（圖 1-23）、《西遊記》、《三俠五

圖1-23　高洪勝表演山東快書《武松打虎》

25

義》裏面的英雄人物，在民間無人不知、無人不曉。

善惡有報，是平民普遍接受的因果報應觀念。一些帶有宗教性質的說唱，勸人爲善，如寶

圖 1-24　明清時期的河西寶卷殘本（唐國增／攝）

河西寶卷是在唐代敦煌變文、俗講以及宋代說經的基礎上發展而成的一種曲藝，至今仍有說唱活動。

圖 1-25　甘肅民間收藏的河西寶卷《赦封平天仙姑寶卷》刻印本插圖（唐國增／攝）

卷（圖 1-24）（圖 1-25）、道情等等，在明代大量進入民衆日常生活，不僅再現了民間把信仰、教化與娛樂融爲一體的精神生活，而且體現出民間的善惡觀念與懲惡揚善的美好願望。在更多的曲種裏雖沒有信仰教化的目的，從因果報應的意義上勸人爲善，卻滲透了積德行善的意識與對社會正義的期待。「善有善報，惡有惡報」，不僅說書人常說，而且作爲一種普遍的道德理念，在衆多情節和人物身上或多或少地都有所體現。

個性解放，在平民意識中最具有

生活意義，這是民眾對於個人幸福的訴求。其感情真摯、大膽、率直，其情欲強烈、露骨甚至於猥褻，無不表達出平民百姓在精神上的渴望和現實中的期待。晚明以來，在個性解放思潮的影響下，普通民眾要求擺脫封建禮教的束縛，自由地追求和表達對生活的享受。曲藝的時調、小曲、牌子曲和各種大鼓、鼓書、彈詞、詞話、評話諸多形式，大量地表達了民眾日常生活的情趣和追求（圖 1-26）。發跡變泰，愛情兩性，就是平民最基本的關注熱點。

江湖義氣，既是曲藝作品大量敘述的故事內容，也是具有廣泛社會影響的思想觀念。俠義，忠義，仁義，信義，義氣，一個「義」字讓四海之內皆兄弟，一個「義」字構成了曲藝作品中民間社會的倫理世界。《水滸傳》

圖 1-26　劉天韻（左）和劉天若演出《三笑》（上海評彈團／提供）

長篇彈詞《長生殿》、《玉蜻蜓》、《三笑》等，講述愛情故事，表達了人們對美好生活和愛情的期望。

被稱爲《忠義水滸傳》，《三俠五義》則被稱爲《忠義俠義傳》，突出強調的就是一個「義」字。曲藝故事中大量的結義情節，有《三國》中劉關張桃園三結義，有《隋唐》中賈家樓三十六友結義，《水滸》中有一百零八人的結義……爲朋友可以兩肋插刀，出生入死。一部《水滸傳》，不僅宣揚「只講敵我，不講是非；只講利益，不講是非」的哥們兒義氣，更樂於享受「大碗喝酒，大塊吃肉，分秤稱金銀，論套穿衣服」的快感。

圖 1-27　梁啓超像

梁啓超認爲，在現實生活中「日日有桃園之拜，處處爲梁山之盟」，江湖義氣實際上充斥著社會下層。

清末學者梁啓超（圖 1-27）發現，在現實生活中「日日有桃園之拜，處處爲梁山之盟」，社會下層充斥著江湖義氣。俗話說「老不看《三國》，少不看《水滸》」，正是注意到作品對人心和行爲的影響。因爲大量的曲藝作品在對細民意識和細民心態的描摹中，實際上隱藏著與社會主流文化不同的思想意識與文化訴求。因此幾乎歷朝歷代的封建王朝都把曲藝視爲異端，一部曲藝發展史，幾乎一直伴隨著查禁史。「誨淫誨盜」是最常見的一種罪名。「淫」，表明會壞人心；「盜」，意味著能亂社會。《水滸傳》被視爲教誘犯法之書，晚明遭到查禁，清代更是被多次封殺。乾隆在《四庫全書》的編纂說明中提出禁毀《三國演義》、《水滸傳》的要求，阻止宋代以來就十分流行的故事在民間傳播，實際上貫穿的是一種遏制民間思想和意識的文化專制立場（圖 1-28）。

不僅如此，許多文人也把曲藝表達的細民意識視爲與儒、釋、道相比

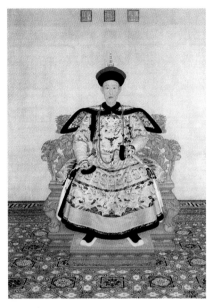

圖 1-28　清代乾隆皇帝

清代乾隆皇帝在《四庫全書》編纂要求中明確提出要查禁《三國演義》、《水滸傳》等一系列書籍和說唱唱本。

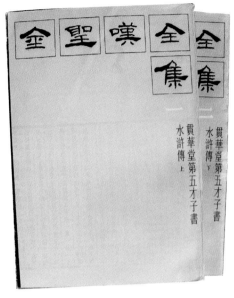

圖 1-29　《金聖歎全集——貫華堂第五才子書水滸傳》

金聖歎評點《水滸傳》，一方面，強調「忠義」道德；另一方面，把鮮明的人物個性作爲藝術評價的標準，認爲《水滸傳》裏的每個人物都栩栩如生。

肩的文化力量。晚明文人李贄把《水滸傳》看成自古以來最好的書之一，絕假純眞，表達了最眞實的現實和感情。金聖歎讚賞《水滸傳》描摹出鮮明的人物個性，每個人物都栩栩如生（圖 1-29），呼之欲出，具有百看不厭的藝術魅力。不過更多的文人注意的是《三國演義》和《水滸傳》影響中國的世道人心，而且它的價值觀念已經廣泛進入人們的潛意識之中，成爲中華民族深層的文化心理，成爲中華民族性格的一部分。

　　人們通常是簡單地把曲藝當作娛樂休閒的一種方式，其實注意到的只是其娛樂性一個方面。從曲藝表達平民意識來看，在說書唱曲娛樂形式掩藏下的，還是民間的立場和民衆的精神世界。

29

聲韻閒情
中國曲藝

②

說書唱曲閒情時
——中國曲藝的藝術傳統

▍通察世俗

何謂傳統？傳統應該是一以貫之的一種精神。傳統曲藝不同於曲藝傳統。在中國文化傳統和民間文化精神的共同影響下，曲藝的藝術傳統，首先是通俗的藝術精神。

通俗，是相對於雅而言的。來自於民間的曲藝，與屬於雅文化的文人藝術和官方藝術不同，它屬於民眾，是讓平民百姓娛樂的平民藝術，是入耳易懂的通俗藝術。雖然曲藝一直被當作最俗的藝術，甚至說不上是藝術，但對於平民百姓而言，曲藝之所以讓他們喜聞樂見，正在於它的通俗。

通俗是曲藝的傳統，也是曲藝的藝術精神。藝人常把觀眾比作衣食父母，不僅僅因為要掙錢吃飯，實際上還是一種從藝態度，表明曲藝藝人與民眾站在同一個社會立場，關心共同的現實（圖 2-1）。因此作為曲藝傳統的通俗，首先在於通世俗之俗。這個世俗屬於市井鄉野，是普通民眾日常生活的基本狀態，是人情世故的世俗。這裏講述的是普通民眾熟悉和關心的生活和感情，描摹平民的普遍心理，對世俗情有獨鐘。那些文人藝術通常不去關心的俗人俗事俗趣，卻是曲藝津津樂道的平民的世界；那些史籍

圖 2-1　民國時期，北平城天橋的藝人在表演數來寶（吳雍／提供）

圖 2-2　溫州鼓詞表演（中國曲藝家協會／提供）

溫州鼓詞藝人端坐椅上，左手執曲板，右手持鼓簽，台案上置一把牛筋琴。一敲
一打一張口、一哭一笑一說唱，就將一段扣人心弦的故事講出來。說世間悲歡離
合情，唱百姓家喜怒哀樂事，藝人演繹得維妙維肖，聽眾聽得如癡如醉。

難得記錄的百姓生活場景，卻是曲藝裏隨處可見的社會景象。

尤其是曲藝把平民百姓作為敘述的主體，為市井小民寫心立傳，描繪出大千世界中的芸芸眾生，敘述出歷史社會的豐富多彩；發現大眾生活中的喜怒哀樂，展現出社會歷史的豐富性（圖 2-2）。像《水滸傳》、《三俠五義》等等，把普通小民作為故事的主人公，那些都是普通百姓耳熟能詳的社會下層人物。清末說書人龔午亭講《清風閘》，以一個市井無賴、亡命之徒「皮五辣子」為主人公，是社會地位更加卑微的小人物，說書人通過他說出的卻是當時社會的眾生相，反映的是南方下層社會生活以及市井小民的心態。相聲演員如朱紹文（圖 2-3）、張壽臣、馬三立塑造出一系列社會小人物的典型，揭露世俗惡習與小市民的變態心理和低級趣味。在藝人的描摹之下，市井小人物口吻畢肖，神態曲盡其致，他們游離於主流社會之外，有著別樣的生活境遇和精神狀態，昭示出的是曲藝的世俗之魂。

在世俗意識關照下，曲藝把正統文化的精神通俗化，道德觀念通俗化，歷史史著通俗化，文人小說通俗化。對於歷史上朝代更迭的重大事件，曲藝的說書人與史家的敘述其實也有所不同。正統史家的歷史總要追問王朝興亡得失的原因，要彰明春秋大義，但民間的說

圖 2-3　早期相聲藝人朱紹文用過的竹板拓片（中國曲藝網／提供）

早期相聲藝人朱紹文，藝名「窮不怕」，是對口相聲的奠基人之一。這是他用過的竹板拓片。

33

圖 2-4　評書表演藝術家田連元錄製電視評書《楊家將》的現場（中國曲藝家協會／提供）

《楊家將》演述北宋名將楊業一家世代抵抗遼（契丹）、西夏進攏的故事。全書通過頌揚楊家世代忠勇衛國，前仆後繼的感人事蹟，表現了愛國與賣國的忠奸鬥爭。

書人講史卻往往將重大的歷史事件變爲幾個人的奇特經歷，將歷史的道德評價變爲平民的好惡態度，即把歷史通俗化、現實化，讓歷史變成一種民族歷史的記憶。曲藝的說書向來就不是單純地講故事（圖 2-4）。在故事中，除了平民意識，還有中國文化的傳統精神。像演說《三國演義》、《水滸傳》、《儒林外史》、《西遊記》、《封神演義》、《聊齋志異》、《精忠說岳》等故事，同時也傳播忠孝觀念、義僕精神、清官意識乃至大一統思想，讓中國文化精神日益深入民間。曲藝固然爲了娛樂，但是在娛人的同時把中國文化精神通俗化，反映的就是通俗藝術的一種價值取向（圖 2-5）。有趣的是，一些作品常常在開端有幾句道德教化詩句，但故事中卻往往大量地、細緻地描寫殺人越貨、誨淫誨盜的情節，讓道德說教顯得蒼白無力。這一現象，不能不說是傳統道德觀念與世俗人欲的矛盾，是正統文化與世俗需要二者之間的矛盾的體現。

　　爲了滿足社會下層百姓的娛樂需要，曲藝在講述百姓熟悉的世俗生活

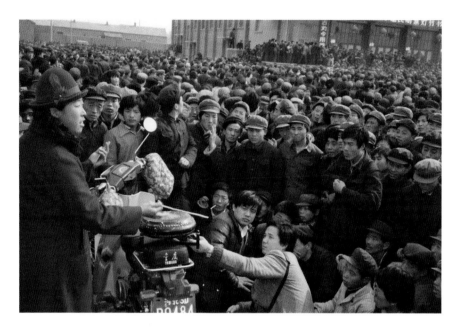

圖 2-5　山東胡集書會的場景（中國曲藝家協會／提供）

的同時，還一貫講究「諧裏耳」的通俗化表演方式。故事情節通俗化，敘事方式通俗化，語言聲口通俗化，讓言說適合於口耳相傳（圖 2-6）。所謂「諧裏耳」，就是讓普通百姓聽得順耳、舒服，容易理解故事，產生一種語言美感和音樂美感。

　　選擇日常口語和熟悉的語言進行表演，是曲藝藝人最基本的做法。民眾日常生活的語言和不同地區的方言，無疑是聽眾最熟悉的語言，曲藝藝人採用這種語言，能讓民眾聽得清楚，聽得懂，聽得明白，自然就會產生身心愉悅的效果。尤其是那些帶有方言表演的說唱，鄉音鄉情自在其中，讓聽眾百聽不厭。民間俚語，時下流行的語言辭彙，夾雜在說唱中往往又有意想不到的新奇與生動效果。有許多唱曲的音樂，採用的就是地方民歌形式（圖 2-7）。還有一些曲種的表演形式直接從生活中來，比如「叫賣」

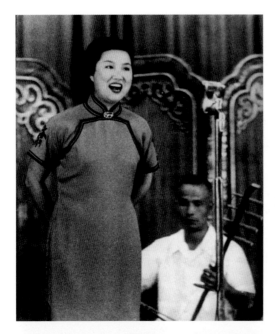

圖 2-6　天津時調表演藝術家王毓寶
讓天津時調傳唱大街小巷（中國曲藝
家協會／提供）

圖 2-7　揚州清曲表演（揚州曲藝研究所／提供）

揚州清曲起源於元代「小唱」，盛行於清代康、乾年間，音樂曲牌以本
地小調為主，富於地方氣息。流傳廣泛的秧歌小調《茉莉花》，曲調優美，
衍變成曲牌「鮮花調」。

這種形式就是直接從貨郎的叫賣而來。

讓口語敘述藝術化，讓言說和表演更加生動有趣，是創造好聽效果的技藝。曲藝是說唱的藝術，說得要像唱得一樣好聽，甚至比唱得還要好聽。因此，曲藝表演的語言講究節奏和重複在口頭表達中產生的心理效應，注重韻文在說唱中朗朗上口的韻律感（圖 2-8）。比如山東快書、天津快板、四川金錢板等等，都以鮮明的節奏給人一種新奇感。像評書、評話，就憑藉一張嘴、一塊醒木，能說出一台大戲。相聲搞笑逗樂，能贏得笑聲一片；蘇州彈詞、京韻大鼓、廣東粵曲等，也能讓人回味不盡。

為了讓說唱有趣，曲藝特別注意語言的形象生動、繪聲傳情。說唱不用書面語言，不用抽象辭彙，會花言巧語，會改頭換面，會偷換概念，最重要的是形象生動。比如著名評書大家單田芳這麼說「瘦」：「這人可太瘦了，掐巴掐巴不夠一碗兒，捏巴捏巴不夠一盤兒，小臉兒瘦得，狗舌頭一條——都趕上孫猴兒他二大爺了。」他又這麼說「窮」：「這一家窮的，啥玩意兒沒有，都想不起錢什麼模樣來了。看著雪花白銀兩眼只發

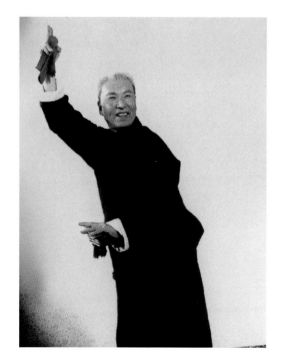

圖 2-8　快板書表演藝術家李潤杰

快板書表演藝術家李潤杰在數來寶、快板的基礎上，吸收借鑒了山東快書、西河大鼓等曲種的優長，創造了「快板書」的表演形式。快板書擊節韻誦，韻律感強，節奏鮮明，融詼諧與氣勢邁為一體。

藍。」他又這麼說「餓」的狀態：「餓極了！一見滿桌都是燒雞扒鴨子，口水流出多長來。甩開腮幫子，掂起大槽牙，吃吧。沒有想到，這傢伙的腸胃還帶『套間兒』的，沒吃夠—接著加菜！小夥計又上了五張烙餅、兩屜包子，外帶三碗麵湯……這回怎麼樣，飽了嗎？飽啦，實在吃不下去了，一張嘴都能看見包子餡兒。」、「聽」的過程產生藝術感受的心理空間，越形象的語言，越能調動聽眾的想像力，達到口耳相傳的會意與默契（圖 2-9）。只不過帶著的是世俗的俗意，沒有文人的詩意。

在語言通俗的基礎上，曲藝通常以程式性表演實現藝術通俗化。程式

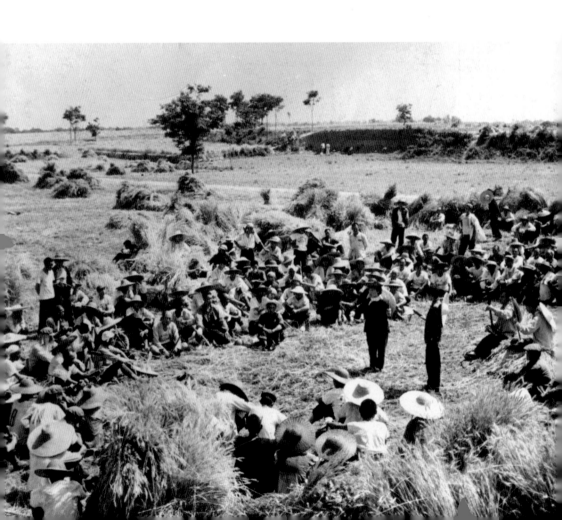

是以一些基本固定的方式進行藝術表現的套路。在說書人對人物塑造的表演中最為明顯。說書人根據敘述情節的需要，時而會進入一定的角色，採用戲曲人物表演的方式，以生旦淨末丑的行當塑造書中的人物，一招一式點到為止。此外，相聲通過三翻四抖的過程抖包袱，說書以四梁八柱的方式組織作品人物與情節。程式化的敘述，讓民眾習慣了曲藝的表達方式，逐漸地就培養了民眾獨特的審美心理（圖 2-10）。

　　在所有的中國藝術中，曲藝無疑是最俗的一種。曲藝在很大程度上保留生活的原樣，表現離人們生活最近的文化，最親近於普通民眾熟悉的日

圖 2-9　20 世紀 50 年代，西安市曲藝團在麥場上演唱河南墜子（中國曲藝家協會／提供）

圖 2-10　北京曲藝團在天安門廣場演出（前排右二高鳳山、右三劉同昌、
桌後孫寶才）（中國曲藝家協會／提供）

圖 2-11　學唱鼓曲的人有老有少（中國曲藝網／提供）

常生活，展現出一股素樸天眞的本色美。在曲藝易懂好聽的藝術形式下，
既有民族的情感，又有歷史的記憶。在給人們身心愉悅的同時，曲藝還會
留下一份文化的情懷（圖 2-11）。

▌ 詼諧幽默

　　中國歷來有詼諧的文化傳統，詼諧甚至幾度成為時代的風尚。中國古人常用滑稽、詼諧、諧隱、諧讔、戲謔、噱等相近概念表述與可笑相關的活動，包含有可笑、逗笑、搞笑、有趣等成分。英文「Humour」翻譯為中文是「幽默」，同樣有可笑、有趣以及別有意味的意思，與中國所謂詼諧、戲謔的意思基本相同。如今常把詼諧、幽默連在一起使用，描述的是一種包含著有趣而輕鬆的狀態、風趣而機智的語言、含蓄而傳神的意象等等在內的整體效果。

　　自古以來，詼諧幽默就是曲藝的特點之一（圖 2-12）。從先秦俳優調笑勸諫的故事開始，到當下的曲藝表演，詼諧幽默一直是曲藝的傳統，也是曲藝核心的審美特徵之一。

　　曲藝有諸多以詼諧幽默為主的表演曲種。古代有嘲調、說肥瘦、說參請、說諢話、商謎、合生、象生、八角鼓等詼諧特色表演形式。現代以來，相聲、山東快書、快板書、數來寶、小熱昏、上海的滑稽、滑稽大鼓（圖 2-13）、四川的相書、閩南的答嘴鼓、東北二人轉等曲藝形式，以風趣的談

41

圖 2-12　甄齊與李然說相聲

詼諧幽默是曲藝的特點之一，在聽眾與演員之間往往會有某種默契後的會心一笑。甄齊與李然合說的相聲，明快、清新、火爆，具有新一代相聲人的幽默。

圖 2-13　葉德林表演滑稽大鼓（中國曲藝家協會 / 提供）

滑稽大鼓是京韻大鼓的一個支派，所有曲目爲滑稽可笑又富於諷刺意味的故事，以各種滑稽動作和表情進行表演。

吐戲謔調笑，插科打諢，幽默風趣，多能逗人一樂。還有評書、評話、彈詞、西河大鼓、河南墜子、寶卷等曲種，雖不以幽默爲主，但也講求詼諧的趣味，在聽眾與演員之間往往會有某種默契後的會心一笑。總的來看，在曲藝表演中，諧謔不僅代表著一種風格類型，而且體現了中國人的幽默感和詼諧之趣。

幽默首先是一種心態，是一視同仁的心態。在古代，藝人的社會地位非常低下，但是他們聰穎機智。用詼諧的態度言說，一方面，沒有等級貴賤的約束，不會因調笑而被責備，也不必擔心有言語上的過錯，可以上諷帝王，下謔市井小民，世上各色人物均可在戲謔之中；另一方面，沒有敬畏之心的束縛，以幽默詼諧的心態調侃聖佛賢良，譏刺神聖莊嚴，諷諫皇帝（圖 2-14）將相，往往是經典被消解，意義被顛覆，表明神聖未必神聖。

評書藝人陳士和說《聊齋》（圖 2-15）裏的《考弊司》一回，講到衙門大堂上有一副四字對聯，他在每四字後面又加上兩個字，改爲「孝悌忠信，未必」、「禮義廉恥，不准」，以諷刺時弊。劉寶瑞說《珍珠翡翠白玉湯》，用爛菜湯戲謔明朝開國皇帝及其大臣，揭露朱元璋在黃袍加身後的貪婪和殘暴。馬三立和王鳳山說《吃元宵》，故意編出孔子騙吃元宵的故事，諷刺孔子的聖人形象。曲藝創作

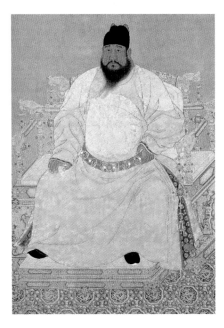

圖 2-14　明代朱元璋皇帝像

歷朝歷代的王侯將相素來是曲藝藝人們調侃諷諫的對象。傳奇皇帝朱元璋的故事就常常出現在曲藝段子裏。

43

圖 2-15　評書藝人陳士和（中國曲藝家協會／提供）

無所顧忌，由此可見一斑。當然，褻瀆神聖，也就成為曲藝一直備受指摘的罪過。

曲藝用詼諧的藝術心態看待社會、看待生活，有寬容，有知足，有超脫，有圓通，充滿智慧的機趣，是一種從容不迫的達觀態度和放鬆有趣的應對。儘管現實生活中會有諸多的不如意，但曲藝創作承襲中國人的幽默態度，以詼諧心態笑對人生，以戲謔藝術給人帶來審美快感和開心一樂。藝人或者嘲笑自己，或者戲謔他人，隨口詼諧，都是機鋒。不笑不成故事，曲藝在滑稽和戲謔中召喚善良，在幽默和智慧中啓發善意，讓寬容和圓通喚醒愛心，讓詼諧帶上一份同情。

值得注意的是，在詼諧藝術表演中，事實上包含著藝人對現實的認識，特別是有對生活中的荒謬與卑劣的批評態度。在中國人看來，濁世不可以莊語，微言以中道理，詼諧中可以有作者之心、傲世之意。曲藝戲謔醜惡和鄙陋，既在機智中有寬容，又在嘲笑中有譴責，往往以戲謔的方式表達嚴肅的態度。所以藝人嬉笑怒罵，冷嘲熱諷，都是對現實的傷時憤世之情，是對真善美醜的價值判斷。戲謔搞笑的表象下面，有市井百態，有對世風惡薄的鞭撻和譏笑。特別是市民階層中某些人性的陰暗、人格的缺陷、人道的偏頗，以及自私、貪婪、虛偽、僵硬、顢頇、麻木等人類的通病，都在曲藝中有深刻的揭示。尤其是相聲，它集中地把諷刺融入詼諧戲謔之中，

圖 2-16　2012 年馬志明與黃族民合說相聲

他們的相聲《黃袍加身》描繪了一個狂想之中的小市民形象：這個人一天到晚罵皇帝昏庸，可他當上皇帝以後卻比以前的皇帝還要昏庸。他的七十二嬪妃來自於五大洲四大洋；他講究吃，把鹿心切成核桃塊大小填鴨子，把燕窩、魚翅剁碎了餵雞，用海馬、熊掌餵狗，他吃鴨子、吃雞、吃狗。當被不斷問到能爲老百姓辦什麼事兒的時候，他最後落實的卻是重修圓明園。這段相聲寓意鮮明，諷刺性突出。

體現出警世、喻世、勸世的社會責任（圖 2-16）。

　　相聲大家張壽臣（圖 2-17）說相聲就有確立是非、匡正人心的自覺意識。他編寫《揣骨相》，諷刺那些投靠帝國主義的賣國賊，頗有尖銳之詞：「損骨頭，殘害同胞，吸盡民脂民膏；沒骨頭，金錢摟足，以外人爲護符。」、「大賊骨頭，賣國求榮，明知挨罵裝聾。」張壽臣編寫《哏政部》，用一個子虛烏有的部門「哏政部」，抨擊當時北洋軍閥政府的腐敗無能、無所作爲、巧立名目、匪夷所思的無恥行徑。他編寫出《化蠟扦兒》、《小神仙》、《上飯館》、《巧嘴媒婆》、《看財奴》、《賭論》、《三棒鼓》等相聲，

入木三分地揭露各種變態的社會相；說《扒馬褂》、《日遭三險》、《三近視》、《熬柿子》等相聲，揶揄人性中各種荒謬的心態。張壽臣的嚴肅意圖非常明確：「相聲是可以啓迪民智的。」我們常常可以看到，明是非，正人心，就是寓於曲藝詼諧中的嚴肅的一面。

曲藝藝人承襲先秦以來優人

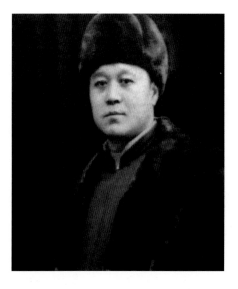

圖 2-17　青年時期的張壽臣 (韓金燕 / 提供)

的詼諧傳統（圖 2-18），注重詼諧中的言外之意和諷刺意味，把詼諧與諷刺作爲小人物表達立場和態度的可行方式。所以在曲藝戲謔的背後，是滑稽中的審視，是嘲笑中的批判，從而讓人們發現一個熟悉而又荒謬的現實。在戲謔中產生的笑，實際上就是一個揭露的過程，在笑裏面其實包含著戲謔的攻擊性。

在人們的印象中，傳統相聲集中了曲藝的諷刺藝術。比如《連

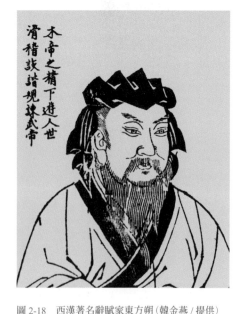

圖 2-18　西漢著名辭賦家東方朔 (韓金燕 / 提供)

西漢著名辭賦家東方朔性格詼諧，言辭敏捷，滑稽多智，善諷刺，放言不羈，被相聲界視爲祖師爺。

升三級》、《假行家》、《老老年》、《糊塗縣官》、《賣掛票》、《黃鶴樓》、《窩頭論》、《文章會》、《醋點燈》、《黃半仙》、《關公戰秦瓊》、《改行》等，淋漓酣暢地調侃市井形形色色的猥瑣粗俗。其實新相聲也不乏諷刺的鋒芒，諸如《離婚前奏曲》、《開會迷》、《十點鐘開始》、《如此照相》（圖2-19）、《五官爭功》、《電梯奇遇》、《小偷公司》、《似曾相識的人》、《糾紛》、《安得廣廈千萬間》等，及時地表達了對現實的認識和批評態度，暴露社會問題，揭露社會矛盾，膾炙人口。

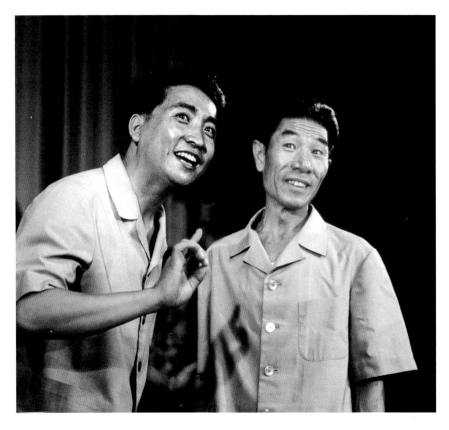

圖 2-19　姜昆與李文華表演相聲《如此照相》（中國曲藝網／提供）

　　社會小人物通常善於運用詼諧的話語方式表達自己的立場和態度。插科打諢未必只爲一笑，嬉笑的同時還要表露出不滿。小人物社會地位低下，只能以曲折隱晦的語言表示對醜惡現象的否定，實際上是爲了心靈自由地舒放。因此，藝人沒有直接而粗暴的反抗，更多的是一種圓通的機智。在這種情況下，屬於社會下層的藝人，在滑稽戲笑之中有忠言，使人不覺得逆耳而樂於接受。

　　因此，藝人欲諷刺諫言（圖2-20），必投其所好，攻其所蔽；欲針砭時政，必寓莊於諧；欲發洩不滿，必能巧言善辯。藝人的戲謔，或者正話反說，或者指桑罵槐，或者諧音雙關，或者偷換概念。總之，讓笑成爲一種發現，

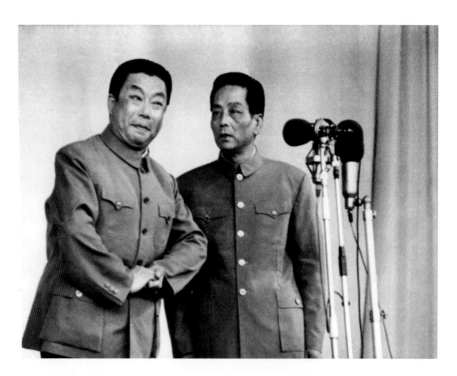

圖2-20　高英培與范振鈺合說相聲《不正之風》（中國曲藝家協會／提供）

讓笑聲做出評價。曲藝藝人坦然面對各種社會現象和不如意，不是直率粗魯，不是板著面孔說教，而是用機智風趣的方式，在給人愉悅快樂的同時，潛移默化地傳播民眾的立場和態度。應該說，這不僅僅是一種表演風格與技巧的使用，更重要的是藝人對生活、對藝術態度的選擇。

藝人把戲謔作為藝術的一種表現形式，是為了更多地滿足民眾娛樂生活的需要。有時候，戲謔不免流於油腔滑調、嘻皮笑臉和低級趣味。但是，作為一種可以調笑、可以給人愉悅的手段，曲藝或模仿，或誇張，說是若非、言正若反、言非若是，先將表達的真實意圖隱藏在詼諧幽默的表演之中，然後在出其不意之中讓人有所發現，並享受詼諧帶來的奇妙趣味，感受別樣的精神放鬆和內心自由。

▌把握當下

　　千百年來，曲藝說唱不斷出新，不斷發展，始終保持著曲藝的藝術傳統還有不斷把握當下的藝術自覺。

　　「當下」本是佛教用語，用於民間則表示現在的這一刻。通常所講的「當下」和「現在的這一刻」，包括當代與現實，以及此時此刻的意義。作為曲藝藝術的傳統精神，當下是一種注重當下現實（圖 2-21）、追隨時尚、隨機應變的藝術自覺，是不斷與時俱進、出新創新的藝術自覺。這種藝術自覺，表現在整個曲藝發展史的過程之中，它既是創作人員對自己生活時代的現實感受，也是每一個曲藝演員融入到曲藝表演中的藝術實踐。

　　儘管曲藝的表演形式各種各樣，所涉及的話題也千差萬別。但是曲藝演員表演的時候，總會自覺或者不自覺地把握現實生活，把身邊的生活融入到創作和表演之中。從曲藝史上看，說書唱曲一直說新唱新，保持著與當下的密切聯繫（圖 2-22）。不同時代的說唱，反映不同時期人民大眾的生活，從廣闊的社會圖景到人物的性格和心態，都有時代的特點和生活的氣息。對曲藝演員來說，當下的意義首先是他所生活的時代和實際生活，一

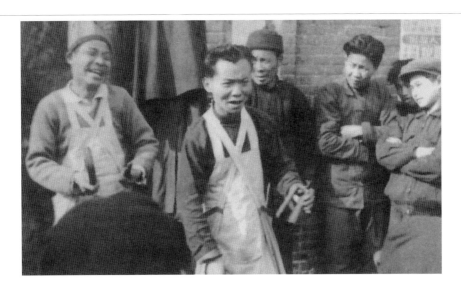

圖 2-21　民國時期上海街頭唱「小熱昏」的藝人

「小熱昏」採用隱晦曲折的手法，以「說朝報」的形式，說唱時事新聞和
笑話故事，內容多諷喻當時社會黑暗現象。

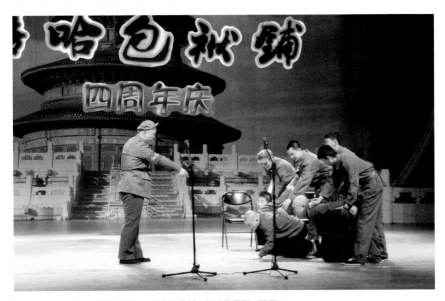

圖 2-22　「80 後」相聲團體——嘻哈包袱鋪（中國曲藝網 / 提供）

嘻哈包袱鋪是北京知名的相聲表演團體，由「80 後」男生組成。他們的
相聲把網路語、流行語、新聞事件巧妙地穿插在傳統相聲裏，有強烈的時
代感和喜劇感。

些演員甚至還把深入生活作為義不容辭的責任，擔當社會下層小人物的發言人，表達對是非、善惡、美醜的態度。在歷史上，曲藝不斷推陳出新，一直具有鮮明的現實性。這種現實性，往往表現出藝術的批判精神和對現實生活的關懷。

大量的曲藝作品離不開現實社會和現實生活，離不開當下人們的生活感受。即使說書人講述古代歷史與人物故事，往往也要從現實生活中發現聽眾在當下生活中的感受，把現實生活中的感情寄託到故事中對應的某個

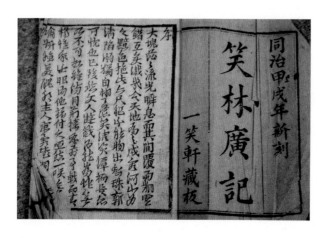

圖 2-23　《笑林廣記》(中國曲藝網 / 提供)

許多相聲段子的素材來源於《笑林廣記》，如《巧嘴媒婆》、《馬虎人》、《五官爭功》等。

人物身上，或者聯繫當下的日常生活加以發揮。演員要對說唱文本二度創作，要重新演繹前人的創作，要面對當下的聽眾，必然表現當下聽眾熟悉的日常生活和社會生活（圖 2-23）。

不同時代的曲藝創作，通常都具有鮮明的時代特色。同樣是相聲演員，朱紹文、張壽臣、馬三立塑造的相聲人物，基本上是表現社會下層小人物的生活與精神狀態，有鮮明的舊時代色彩。馬季（圖 2-24）的生活與他的前輩不同。生活在新的社會環境中，他的相聲表演就有了新思維、新作品、新語言、新表演。他在台上不再醜化自己，創作的是新相聲，塑造的是新時代的人物形象，體現出一種新時代、新形象的特色。總之，不同的時代

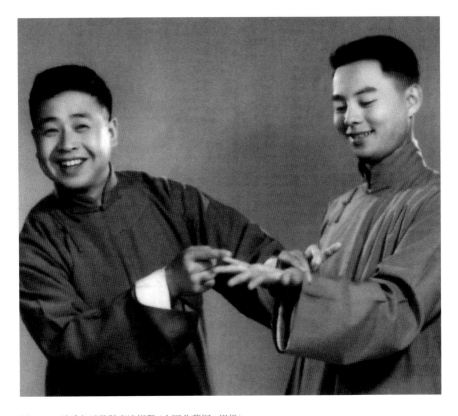

圖 2-24　馬季和于世猷表演相聲（中國曲藝網 / 提供）

馬季的相聲表演自覺採用新思維、新語言、新表演。在表演傳統相聲和新相聲的
同時，他還創作了一百多個段子，在報刊上發表。他繼承發展了侯派相聲風格，
走出了自己的藝術道路，爲中國相聲作出了重要貢獻。

有不同的人物形象，表現出的時代風貌也必然有所不同。

　　對於曲藝演員來說，當下的意義還在於場上的聽眾和表演的現場。演員需要了解現場觀眾，要在熟悉觀眾欣賞趣味和審美心態的基礎上再進入表演（圖 2-25），這就是曲藝演員所說的把點使活，或者說把點開活。所謂把點，指演員要了解現場聽眾的審美趣味和現場上的欣賞心理，能夠發現聽眾的興趣之「點」。所謂使活或者開活，是有的放矢地選擇演出曲目，是根據觀眾的現狀隨機做出應變。一般來說，在不同的場所演出，演員的

圖 2-25　唐耿良以說長篇評話《三國》享響書壇，富有時代氣息（上海評彈團／提供）

1944 年唐耿良進上海書場說書，他在書中加入較多的穿插，特別是在噱頭中諷刺漢奸和抨擊社會不合理現象，生動中給人以新意，得到書場老闆和聽眾的共鳴，令人矚目。

表演就會有所不同。在小劇場該怎麼說，在體育館該怎麼說，在大劇場該怎麼說，在電台、電視台的錄音、錄影又該怎麼說，表演的內容與分寸是不一樣的。曲藝演員只有懂得並把握好聽眾的當下心態，才能有的放矢，隨機應變（圖 2-26）。

　　即興是曲藝演員把握當下最常見也最明顯的一種表演形式。演員根據現場上的具體情境，即景生情，隨機應變，場上編詞，現編現演，表現出演員的藝術素養和機敏的反應能力以及應變能力。按照曲藝人的說法，一般把即興創作稱為「當場抓哏」，相聲演員稱之為「現掛」。即興表演（圖 2-27）往往將現編的內容融入到原有作品的情節之中，能夠產生意想不到的藝術效果。

　　明代的戲曲家何良俊和王驥德，都十分不滿演員擅自改動文本創作的表演，反對演員場上的自編自演。這當然是為了維護劇本的純正性和權威性，但是在「當下」中的選擇和即興表演也是藝術創作的一種方式。曲藝表演恰恰是從把點使活開始，把握對當下的表達。

圖 2-26　侯寶林與李文華的演出現場（中國曲藝家協會／提供）

曲藝演員注重把握聽眾當下的心態，在隨機應變中顯示機智與才藝的精彩。

圖 2-27　常寶堃和常寶霆（中國曲藝網／提供）

常派相聲一般比較滑稽，演出火爆，多即興創作。曲藝演員只有懂得並把握好聽眾的當下心態，才能有的放矢，隨機應變。

聲韻聞情
中國曲藝

③

繪聲繪色繪情趣
——中國曲藝的表演藝術

▍說唱學譴

曲藝是表演藝術的一種形
式。在從前，曲藝表演不能進大
雅之堂，只能在酒樓茶肆、勾
欄瓦舍、街旁廟前這種地方演
出（圖 3-1）。雖說偶爾可以到宮
廷堂會出台，但撂地擺攤兒是
家常便飯。對於曲藝藝人來說，
要在開放性大、流動性大的嘈
雜環境中吸引聽眾、留住觀眾，
不僅要在演出內容上十分講究，

圖 3-1　《瞎子說唱圖》，〔清〕金廷標 / 繪

《瞎子說唱圖》描繪了一位盲藝人在大樹下
的說唱場景。藝人唱得喜笑顏開，聽的人
有男女老幼，神情豐富，富於農村生活情
趣。

57

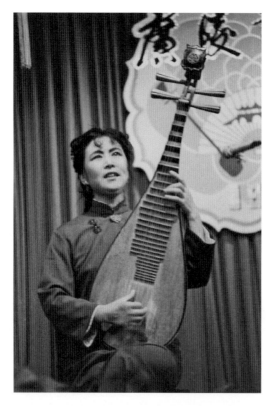

圖3-2　李仁珍演唱揚州彈詞（中國曲藝家協會／提供）

李仁珍演唱揚州彈詞，表、彈、說、唱、演，即在琴弦一撥間。

更要在表演技巧上用心思、下功夫。在千百年的曲藝發展過程中，曲藝藝人逐步建立了一套獨特的表演藝術體系。

曲藝作爲口頭表演藝術，集說、唱、表演三位於一體（圖3-2）。在表演時，藝人以個人身體爲媒介，在簡單樂器的伴奏配合下，演說故事，抒發情感，一邊說唱，一邊輔以肢體動作以及相應的表情進行表演。曲藝的表演形式，或說，或唱，或有說有唱，或似說似唱，形式靈活多樣。作爲表演藝術，口頭言說即是其表演的方式，主要包括說、唱、學、謔四種表演技藝。

「說」是曲藝表演基本的藝術手段，有多種演說的技藝。宋元時期曾經把說唱藝術稱爲「舌耕」，把說唱故事稱爲「舌辯」，強調的就是說唱藝術的口頭表演性質。曲藝行內把「說話」叫作「綱口」，主張「說爲君，唱爲臣」、「七分話白三分唱」的原則，明確強調「說」在曲藝表演中的重要地位。曲藝的「說」，不同於日常生活中的說話，而是說說唱唱、說中有唱、唱中有說、又說又唱、說唱兼備，一般稱爲說功。說功講求說中

有表演（圖3-3），表演在於駕馭個人身體，身體要發揮技巧，技巧要繪事狀物。

宋代曲藝藝術特別發達，當時的藝人就提出了「字眞不俗」的表演觀念（圖3-4），對「說」提出藝術要求。所謂「字眞」，即表演時要吐字發音準確，口齒清晰悅耳，念字眞切，讓聽眾聽得清楚、聽得明白。俗話說：

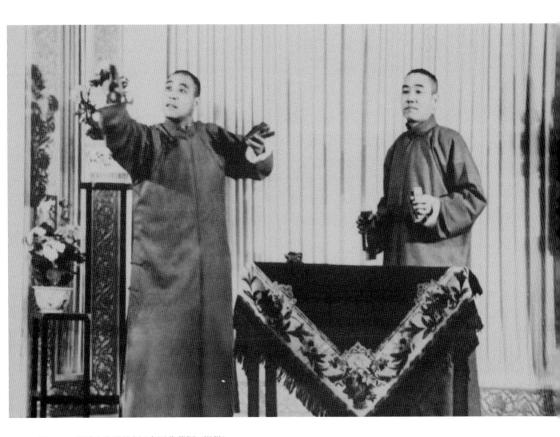

圖3-3　高鳳山表演快板（中國曲藝網／提供）

高鳳山的快板表演藝術，功力深厚，大膽創新。他是把藝人「單跪式」改爲站著唱的「第一人」。他說的快板書，吐字清晰，嗓音清脆，字正腔圓，語言俏皮，節奏鮮明，氣勢流暢，唱段緊湊，一氣呵成，板槽極穩而又富於變化。他的表演動作準確、神態逼眞、感情充沛。

「一字不到，聽者發躁。」表演中的說，一方面要求控制嘴的能力，忌諱「倒字」走音，不能字音不準；另一方面則重視駕馭語言的表現力，比如掌握「倒口」技巧，能夠維妙維肖地學說各地方言。所謂「不俗」，一方面，表現在運用獨特的語言表現形式，如採用重複、和聲、襯腔、幫腔、平仄押韻、音步，具有聲口畢肖、抑揚頓挫、節奏分明的語言表現力。另一方面，「不俗」還在於把描摹出來的形象說得逼真形象，活靈活現，甚至於表現出不同尋常的精彩和意味。對此，曲藝藝人有一系列手段，比如說書設置扣子，通過懸念引起聽眾持續不斷的興趣，以增加說書的精彩性；相聲、山東快書、二人轉則使用插科打諢的方式，以製造喜劇性的效果。總之，作為藝術表現手段，「說」與演同時展示出來，往往顯示出一個曲種或者一個藝

圖 3-4　1961 年駱玉笙演出京韻大鼓傳統節目《紅梅閣》（中國曲藝網 / 提供）

駱玉笙博採眾家之長，創立了以字正腔圓、聲音甜美、委婉抒情、韻味醇厚為特色的「駱派」京韻大鼓。

60

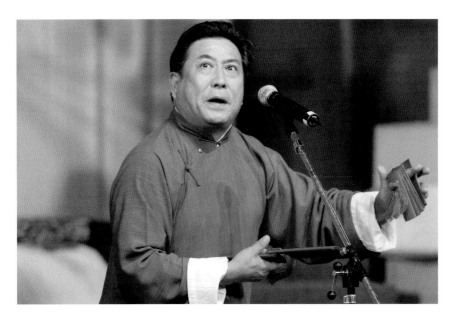

圖 3-5　張志寬的快板書表演

張志寬在台上頗有人緣，表演的《三打白骨精》唱打多變，穿成一線，
快而不亂，慢而不斷，遲急頓挫，起伏連綿。他講究吐字發音的字
正腔圓，講究從內心情感和人物表情上塑造人物形象，追求活靈活
現的藝術效果。

人的獨特性與藝術魅力（圖 3-5）。在不同的歷史時期，「說」的技藝也有
所變化。秦漢宮廷雜說，隋唐「講一個話」，宋代「說話四家」，明代柳
敬亭和清代石玉昆的說書，有不同的說書技藝。唐宋以來的合生、商謎、
說諢話、說笑話與清代的相聲，主要是一種語言智慧情趣的表演。至於叫
聲、貨郎兒、口技等，則多屬於語言模仿的技藝性表演。「說」的技藝如
此豐富，當然意味著有無數藝人為之付出了大量心血。

　　曲藝的「唱」非常具有獨特性。藝人通常採用本嗓兒唱曲，使用口語
用字，在說中帶著唱，在唱中夾著說。應該說這是一種宣敘性的演唱方式。
在曲藝的唱曲中，有板腔體和曲牌體之分，曲種眾多，佔到曲藝曲種的四

分之三左右。

曲藝的「唱」，最基本的要求就是按字行腔，以聲帶情，聲情並茂。也就是說，在演唱時，第一，要隨腔運字，發音準確清晰，唱出的字音不隨曲調倒；第二，聲腔要圓潤，講究「先立字後走腔」，使字正而腔圓；第三，在字正腔圓的同時，聲音要表現出情感來，使演唱與音樂形象完美地結合為一體；第四，演唱只是「唱」的一部分，所以在演唱中應該輔以必要的形體動作，做到「聲形結合，以聲帶形」，力求演唱神形兼備。最後以其「清晰的口齒，沉重的字」和「迷人的聲韻」與「醉人的音」為最佳的藝術境界（圖3-6）。在聲情並茂的基礎上唱出韻味，把聲腔唱活，在音色中表現出個人的風格，使演唱具有音韻之美。韻味是一種獨特的藝術美感，從聲腔中產生，賦予唱曲獨特的藝術魅力。

通常說唱表演會出現有說有唱或似說似唱的形式。這時，「說」有較強

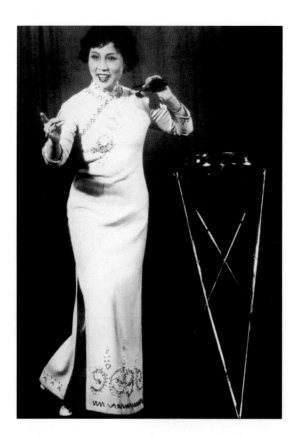

圖3-6　藉薇演唱梅花大鼓《二泉映月》，嗓音甜美圓潤，演唱含蓄深沉、富於感染力（賈德臣／提供）

梅花大鼓曾經是北京旗人子弟喜演擅唱的曲調，流行於京津地區。金萬昌的演唱講究吐字發音，行腔曲折婉轉，沉渾有力，韻味醇厚，時稱「梅花鼓王」。梅花大鼓唱腔娓娓動聽，數百年來代代相傳，名家薈萃。

的節奏感與韻律感，念要像唱，唱要像念，和「唱」結合之後，就變成「唱著說」與「說著唱」。許多說唱的曲種都屬於這種說與唱相結合的表演方式。

　　「學」，即模仿一定的對象，這在曲藝表演中經常可以看到。宋代《事物紀原》記述：「京師凡賣一物，必有聲韻，其吟哦俱不同，故也採其聲調，間以詞章，以爲戲樂。今盛行於世，又謂之吟叫也。」南宋《夢粱錄》也記述：「今市街與院宅往往效京師叫聲，以市井諸色歌叫賣之聲，採台宮商成其調也。」「舊有百業皆通者，如紐元子、學象生（圖3-7）、叫聲、

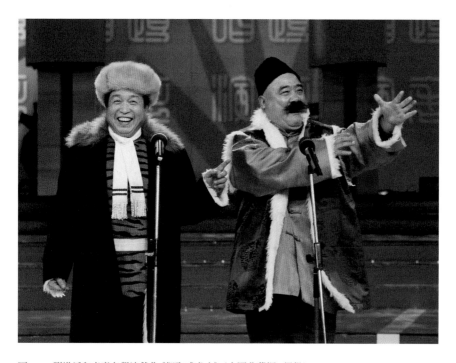

圖3-7　劉洪沂和李嘉存學演戲曲《智取威虎山》（中國曲藝網／提供）

宋代的「學象生」是演員利用口腔發聲來模擬各種聲響的一種技藝。清代以來的相聲有「說學逗演」四門功課，其中的「學」就模擬模仿各種聲音和樣態。

教蟲蟻……唱詞白話、打令商謎……」從宋代開始，曲藝出現多種「學」的技藝，把生活素材衍化成爲表演的藝術，不僅學各種聲音，而且還包括各種形態。

「學」有不同層面，可以形似，可以神似；形似易學，神似難肖。北宋蘇軾的《傳神記》說：「優孟學孫叔敖抵掌談笑，致使人謂死者復生，此豈舉體皆似？亦得意思所在而已。」所謂「得意思所在」（圖3-8），就

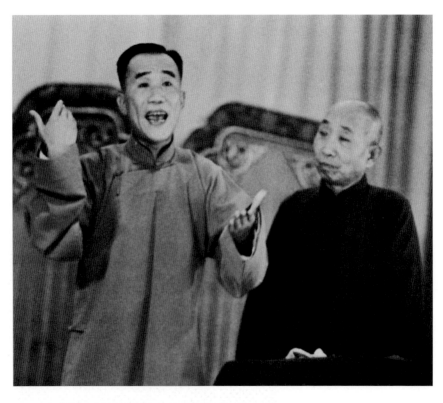

圖3-8　侯寶林說相聲（中國曲藝家協會／提供）

侯寶林說相聲以「學」見長，形似之中更見傳神。侯寶林的相聲《關公戰秦瓊》、《戲劇與方言》、《改行》，不僅把學不同的戲曲、方言與普通話融爲一體，還生動地表現了人物形象之神韻。

是傳神之意，它揭示出了作爲表演技藝的「學」所應達到的最高境界。春秋時期的楚國宮廷藝人優孟，穿戴已死的相國孫叔敖的衣帽，模仿他的言談舉止，去規諫楚莊王，獲得成功。他之所以使莊王受到感動，並非因爲他模仿得酷似孫叔敖，而是他深得孫叔敖之神韻，活靈活現地傳達出了孫叔敖的性格特徵。

「謔」也是曲藝表演的一種基本手段，也稱「噱」，自古以來就是說唱表演的一部分。從司馬遷《史記》的《滑稽列傳》可以看到古優用諧謔方式諷諫時政。所謂諧謔，就是做滑稽性表演，逗人發笑，製造趣味雋永的效果，以增加說唱的娛樂性和喜劇性，因此諧謔爲許多說唱曲種所重視。如評彈「放噱」（圖 3-9），相聲「抖包袱」，往往寓莊於諧，按照機捷取巧、一語破的的思路設計笑料，在一種表述的語言中寄寓另外一種意

圖3-9　金聲伯表演蘇州評話(中國曲藝家協會／提供)

蘇州評話藝術家金聲伯被譽爲「噱頭大王」。他善於用「噱」，有「說法巧、語言巧、噱頭巧」的「巧嘴」功夫。

65

思，從而期待輕鬆、有意味的感受。如學者馮沅君所說的：「將忠言藏在滑稽戲笑中，使聽者不覺得逆耳而樂於接受。」因此諧謔不在乎語言是否典雅，即使粗俗也不回避，重要的是含蓄曲折富有寓意，能夠「得其意思」。

　　諧謔表演有許多技巧，一般都以構思出奇達到目的。「投其所好，攻其所蔽」，是最常見的一種手法，通常正話反說，欲擒故縱，先揚後抑，將謬誤暴露並推向極端，使其陷於不合乎邏輯違背常理的可笑境地。有俗語所謂「罵人不吐核兒」的效果。因此這種手法常常用於諷刺，以達到諷諫的目的。

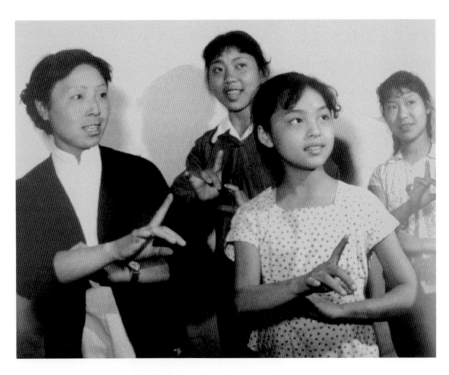

圖 3-10　1958 年四川清音藝人李月秋（前排左）向程永玲（前排右）等學員傳藝（中國曲藝家協會 / 提供）

　作為一種口頭表演藝術，曲藝是以口傳心授的方式傳授技藝的。

　　從諧音字或者方言取意也是一種手法，它委婉隱喻，別開生面。這種手法同樣既有趣，又可以進行諷刺。比如相聲有大量的諷刺寓意，人們通常把相聲稱爲諷刺的藝術，其原因正在於此。

　　作爲一種口頭表演的藝術，曲藝用口說方式表演，其中的說、唱、學、譴是最基本的表演技藝。隨著曲藝技藝的發展，評論在口說表演中越來越成熟，配合說、唱、學、譴的表演則越來越重要（圖 3-10）。

▌說法現身

作爲表演藝術，曲藝不
同於戲曲以及其他表演藝術
的根本之處，在於曲藝表演
的敘述方式是「說法現身」。
這是借用佛教用語，原指佛
力廣大，能現出種種人相，
向人說法。用於曲藝表演，
說法現身的意思是，說唱敘
事採用一人多角的口說方式，
在不同的人物之間、在敘述
者和人物之間，不斷變換演
員與人物的關係，隨著敘事
需要，跳進跳出（圖 3-11）。

簡言之，曲藝是說故事，

圖3-11　吳子安演出長篇評話《隋唐》(上海評彈團/提供)

演出長篇評話《隋唐》時，吳子安一人分飾多角，生動地
刻畫了秦瓊、程咬金、李元霸的人物形象。

圖 3-12　高元鈞表演山東快書（中國曲藝家協會／提供）

曲藝表演全憑演員的一張嘴，裝文裝武繪出一台大戲。

不同於戲曲表演或者其他表演藝術的演故事。演故事是一個演員扮演一個角色，演員要扮上相，為角色代言，用角色的情感表演。曲藝表演沒有行頭，沒有行當之間的配合，也沒有實體景物和虛擬環境的佈景，全憑演員的一張嘴，裝文裝武繪出一台大戲（圖 3-12）。因此曲藝表演時演員有兩種身份，一是敘述者，二是角色。

　　當曲藝演員作為敘述者時，演員可以任意將時空交錯。「剪斷截說」、「一路無話」、「花開兩朵，各表一枝」、「無巧不成書」、「說時遲，那時快」，這些說書人常講的話，是他們把握時間和空間的一種手段，故事和人物沒有場上舞台的限制，可以自由地在不同時間和不同地點之間隨

意轉換。說書人常說：「說書的嘴，唱戲的腿。」其實說書和戲曲表演一樣，都能夠自由駕馭時空，不同只在於口說和腿上的表演。戲曲演員在舞台上轉出一個圈，可以意味著一個人行走了幾百幾千里。說書人不必走動，憑著口說也能讓聽眾知道這一點。

說書人實際上是一個對整個故事全知全覺的敘述者（圖 3-13），人物和故事還有場景無不在其掌控之下。說書人只要想說的事，就能說得出來；只要想辦到的事，就沒有辦不到的。不論說古論今，還是所思所想，任何時間任何地點發生的任何事，說書人都知道。儘管故事規模龐大，場面寬

圖 3-13　20 世紀 80 年代初，劉蘭芳在錄製廣播評書《楊家將》（中國曲藝家協會 / 提供）

劉蘭芳以一個全知全覺的敘述者身份，講述了北宋楊家四代人戍守北疆、精忠報國的故事。

廣，情節紛繁，人物眾多，還有人物豐富的內心世界，說書人完全能夠自由駕馭。

說書人擁有把握時空變換的自由，隨意轉換敘述角度也就不是問題。他是故事的敘述人，也充當故事裏的人物，能夠不斷在敘述者和人物之間變換身份。他成為故事中的人物，成為一個角色，但並不是扮演一個角色，而是根據故事和情節的需要，充當不同的角色，還要在不同的人物之間不斷轉換角色。正所謂：「集生旦淨末丑於一身，冶萬事萬物於一爐。」

當曲藝演員作為故事中的角色時，演員就不再以敘述者身份表演。他需要成為某一個角色，但不必有該人物的扮相。他可以在不同人物之間換來換去，自由地跳出跳入，同時也能夠自由地進入角色的內心世界。作為角色，曲藝演員一般借用戲曲人物的行當和程式化動作表現歷史題材的故事，用戲曲人物

圖 3-14　四川評書藝術家徐勍神形兼備地講述傳統評書《水滸傳》之《拳打鎮關西》（中國曲藝家協會／提供）

的架勢塑造古代人物，使曲藝和戲曲表演的人物形象具有一致性。

　　演員注重塑造人物形象，講究以神傳眞和神氣活現，而不是如實描摹形象。因此不論說表，不論學與演，說書人往往以一當十，以小見大，以虛表實，以假表眞，點到爲止。其關鍵，說書人口傳時重在把握神韻（圖3-14），讓聽眾耳聽時從形象的神韻上想像並會意有形的形象。

　　因此曲藝表演所塑造的形象並不是與現實一樣的眞實存在，而是虛擬的空間，虛擬的形象。聽眾是在虛擬性的時空和形象中，通過自己的內心感受和意會來把握藝術形象，從而獲得身心的愉悅。演員的一個動作，一個眼神，一個手勢（圖 3-15），通過聽眾的內心感覺，和聽眾達成默契，從而意會出藝術形象。因此，虛擬性是曲藝表演的一個鮮明特點。

　　演員既是故事的敘述人，在敘述故事的同時，往往又要扮演不同的故事中的人物，學人物音容笑貌，摹擬故事人物，代人物說話。在處理演員

圖 3-15　蘇州評話藝術家曹漢昌演說《岳飛傳》滿臉是書，周身是書（中國曲藝家協會／提供）

演員的一個動作，一個眼神，一個手勢，通過聽眾的內心感覺，和聽眾達成默契，從而意會出藝術形象。

與人物、故事與人物的關係上，曲藝演員和說唱故事中的人物始終處於或即或離的狀態之中。以下是相聲《日遭三險》的片段：

> 有這麼一件事，一個急脾氣的，一個蔫性，兩個人都愛穿長袍兒。冬天，有一回在火盆旁邊烤火，這蔫性的說：「人家都說呀咱倆是冰火不同爐，說我蔫性，說你呀急脾氣，其實我這個人哪深謀遠慮，遇見事不起急！」急脾氣一聽，心就煩了：「擱我不行，有什麼就說什麼！」賭氣一扭臉，哎，衣裳襟兒就掉在火盆裏啦。「嗯，現在有一件事，不知當講不當講？」、「什麼事情？」、「想告訴你，又怕你起急！」、「說吧，不起急！」、「你這皮襖要照這麼燒哇，可就壞啦。」、「啊？你看！你這個人怎麼回事呢？！」、「你看急了不是！」那還不急！

敘述者和故事中的人物急脾氣與蔫性不斷變換身份，隨著演員繪聲繪色的表演，每一個形象一聽就如在眼前（圖 3-16）。這種現身說法的敘述方式在說書、相聲表演中無所不在。

圖 3-16　劉寶瑞照片（韓金燕 / 提供）

劉寶瑞說單口相聲《日遭三險》，能夠不斷在敘述者和人物之間變換身份。

▋觀演互動

　　場上藝術離不開觀與演的互動。中國曲藝一向以觀眾為中心，把觀眾比作演員的衣食父母。作場或撂地（圖3-17），按照觀眾的娛樂趣味和欣賞習慣去表演，成為曲藝表演的傳統。為此，演員需要了解每一次場上觀眾的欣賞心理，還要及時掌握觀眾對於表演的反應，隨時做出相應的調整。

　　對於演員來說，他與觀眾之間沒有隔閡，他需要注意觀眾的場上反應，需要與

觀眾之間形成默契與互動。揚州評話的說書大家王少堂（圖 3-18），有一次說書的時候，不能感受到場上觀眾的反應，就覺得像是在說瞎書。在他看來：「我一上台，燈光脹眼，我在台上望台下，一片黝黑，一個人看不到，我怎麼跟他們傳神會意？怎麼跟他們接感情？可是說的瞎書。」王少堂要求在台上能夠看到台下的觀眾，就是因為曲藝表演需要看到觀眾會意的反

圖 3-17　20 世紀 50 年代在街頭的曲藝表演（中國曲藝家協會／提供）

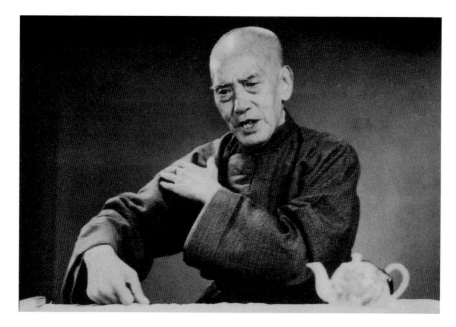

圖 3-18　揚州評話大家王少堂（揚州曲藝研究所／提供）

揚州評話大家王少堂在表演時，非常注意與觀眾之間的默契與
互動。

應，需要隨時與觀眾互動。

　　通常曲藝表演的空間並不需要很大，演員和觀眾是近距離面對（圖
3-19）。從宋金元時期留下的繪畫作品可以看到，多種說唱技藝的表演都是
強調演員與觀眾在同一個現場。在張擇端的《清明上河圖》裏，有一位老
者在店鋪前說唱，他的周圍聚集著一些饒有興趣的觀眾。陳元靚《事林廣
記》中所載的唱賺圖，是三個唱賺的演員面對著蹴鞠、玩鳥的貴公子們進
行著說唱表演。說書人可以看到台下的同時，觀眾也可以清楚地看到說書
人的每一個動作和每一個表情，明白說書人所展示的那個書中的虛擬世界。
說書人一個揚眉，一個表情，一個抬手，一個身段，就把一個個人物活靈
活現地呈現出來了。

圖 3-19　泉州南音曲藝團在街頭上演出（中國曲藝家協會／提供）

　　口頭言說方式的表演，訴諸耳聽。聽，是曲藝場上聽眾的欣賞活動，不僅耳聽，還有心理上對藝術的感受。所以一般不說看說書看相聲，只講聽說書聽相聲。像一些老聽客聽蔣月泉的《杜十娘》、嚴雪亭的《楊乃武──密室相會》，不需要向書台看一眼，就能領會表演的意蘊，有時甚至閉目欣賞，也會領悟曲唱的神韻。這就是聽的默契。

　　為了抓住聽眾的注意力，曲藝演員使用各種技巧。說書用「關子」設計懸念，結果聽《水滸》的武松打虎，十天前就說「明天該是景陽岡打虎了」，但是過了十天才只說到武松剛醉醺醺跑上山去。還有相聲用「包袱」製造笑料，讓聽眾有一種錯覺，然後再讓聽眾有出乎意料的驚奇，使大家會心一笑。這時候聽眾被吸引，聽而忘返，唯恐不聞，是對表演的心領神會。

　　相聲演員登場後首先說一段墊話，傳統說書人也要說段入話，也是爲了了解場上聽衆，抓住聽衆注意力而設置的，從而在進入正活表演時把點使活，適應聽衆的趣味。

　　「現掛」則是演員應對新情況的一種能力和技巧，它往往直接影響場上的表演，也是演員控制聽衆注意力的一種技巧。相聲、評書、評話、數來寶等，都有演員使用現掛之法。所謂「現掛」，也就是即興創作的表演，是演員根據場上的現狀隨機應變，或者對突發不測的巧妙應對。演員憑藉個人的智慧機敏地臨場發揮，往往會收到意想不到的火爆的藝術效果。一般來說，「現掛」往往出於一時的靈感。

　　有一次，相聲前輩李德錫（圖3-20）說《媽媽例兒》，說到從前老式結婚有新娘子進婆家門之前要「邁火」的舊習，寓意是爲了驅邪，爲了將來的日子過得紅火。李德錫正說得不停：「說這新娘子，她也要『邁火』呀，可她蒙著蓋頭了，這旗袍兒又瘦，邁不了大步子。一隻腳已經邁過了火盆兒，另一隻腳還沒邁，旗袍兒的後襬給燎著了，這回可眞『紅火』了……」說到這兒時，遠處突然傳來救火車的警笛聲，李德錫就停下不說了，片刻後他使上了「現掛」：「您聽，救火車，這八成兒是新娘子『邁火』沒邁好，著火了。」這個「現掛」

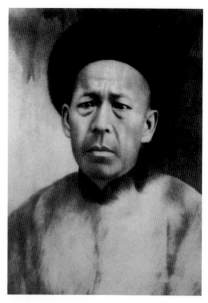

圖 3-20　相聲前輩李德錫，藝名萬人迷（中國曲藝網／提供）

袁世凱妄想稱帝時，有一次李德錫去袁府演出，就表演了嘲弄孔子陳蔡絕糧的相聲《吃元宵》。袁世凱聽到「元宵」二字，認爲與「袁消」同音，是有意詛咒他，就以誹謗大總統的罪名，將李德錫痛打一頓，攆出新華門。從此他只好去天津演出。

頓時贏得了聽眾的大笑與喝采。後來侯寶林在上海說《婚姻與迷信》，其中也有新娘子要「邁火」這一段，劇場外也恰巧路過消防車，他也「現掛」了這個「包袱兒」。可見「現掛」這種巧妙合理的應變，是一種機智，可以使場上產生出其不意的驚奇。

一般來說，曲藝表演往往有靈活的改動和即興的隨意性。表演時演員根據觀眾欣賞趣味的不同，隨時附和觀眾，就隨機變動原來的表演程式，這其實是曲藝表演的常態。明代戲曲理論家王驥德非常不滿演員改動文本創作表演。在《曲律》一書中，他說：「優人自造科套，非如今日習現成本子，俟主人揀擇，而日日此伎倆也。」但曲藝演員在場上表演，不會原封不動地說唱既有文本，而且必須根據場上的狀況隨機應變，做出再創作。正如曲藝藝諺所說：「一遍拆洗一遍新。」表明每一次表演，都是一次創作。同一個書目在不同場合，演員會有不同的說唱，表演會有新的內容。因此，隨意性是曲藝表演場上的特點之一。

4

講論只憑三寸舌
——中國曲藝之說書

從說話人到說書人

聽故事是人的天性。從古至今聽故事是人們喜聞樂見的文化娛樂形式。中國民眾愛聽故事，最喜歡的還是說書人講的故事。從城市大街小巷的各種茶館，到鄉村大槐樹下，到處有說書人的身影，以至於聽說書人說書成為中國日常生活的一道風景（圖4-1）。

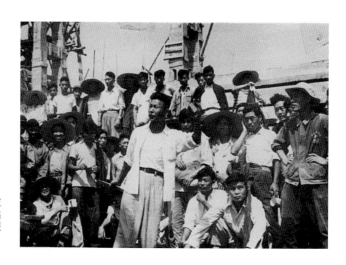

圖4-1　快板書藝術家李潤杰在廣場上演出（中國曲藝家協會／提供）

其實，中國說故事的藝術最早並不叫作「說書」。在各種說故事的形式中，有寓言，有樂府詩，有俗賦，笑話，有變文等。直到隋代，一個叫侯白的藝人被要求「說一個好話」，才慢慢把說故事稱作「說話」。話，即故事；說，即敷衍講述；說話，即敷衍故事，根據聽眾的欣賞趣味，將現有的話題或者故事加工潤色，使其富於形象性和生動性。說話人，就是說話說故事的藝人。

宋代說話藝術已經成熟，在大大小小的各種瓦舍勾欄，有大量的說話

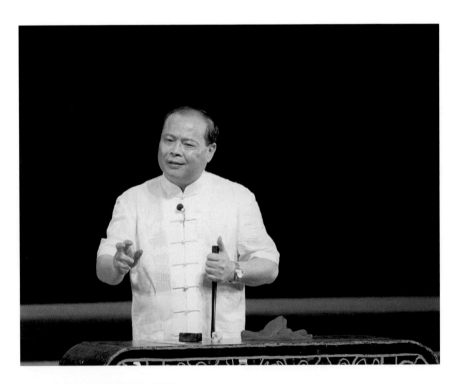

圖4-2　福州評話表演（陳曉嵐／提供）

福州評話傳承唐宋說話人之遺風，有講史和小說家數，大、小書兼備，地方風采濃厚。

人演出。據《東京夢華錄》、《都城紀勝》以及《夢粱錄》記載，知名的說話人就有百餘個。這些名字往往和說話的各種技藝緊密相關，不同的演員會使作品呈現出不同的藝術風格和藝術魅力。按照說話題材和說話技藝傳承的不同，宋代說話人有家數之分（圖4-2），其中最為人所知的「說話四家」，給宋代民眾講出了許多生動的故事。

　　所謂「說話四家」，指的是「小說」、「說經」、「說史書」和「合生」四種表演形式。小說家是「說話四家」中藝術技巧最成熟、最興盛的一家，包括煙粉、靈怪、傳奇、說公案、說鐵騎兒幾種類型。小說有說有唱，

圖4-3　元代刻本《新全相三國志平話》題頁

宋代民間已經有多種《三國》故事，至元代出現上圖下文的刻本。

用銀字笙或銀字嶰篥來伴奏，或者有哀豔動人的故事情節，或者講朴刀杆棒和發跡變泰的故事。說經包括說參請、說諢話、彈唱因緣，主要是賓主參禪悟道一類的事情。說史書則包括說三分（圖4-3）、說五代史，談古論今，係歷代興廢爭戰故事。合生則是以滑稽和機智的方式說話，帶有諷刺效果。

　　說話人講故事，一般都有底本或者家數秘傳，通常把說話人所用的底本稱為話本。原本話本創作是為了說話人表演或傳授使用，但隨著說話技藝的發展和市民群眾對文化娛樂的需要，以及印刷技術的進步，話本經過

圖 4-4　清版全套《水滸傳》

圖 4-5　明代刻本《楊家將演義》的插圖

文人的刪改編訂，成爲書面的通俗文學。《三國演義》、《水滸傳》、《西遊記》等名著的面世，就是在說話藝術基礎上形成的（圖4-4）。

書面文本的通俗讀物廣泛流傳（圖4-5），成爲明中葉以後的時尚。文人參與通俗讀物的創作，產生了大量的白話小說。說唱藝人直接以書面文本的通俗小說爲說話底本，逐漸使文本小說取代原來的說話底本，使說書成爲一種風尚。有清一代《水滸傳》、《三國演義》、《說岳全傳》（圖4-6）、《西遊記》、《聊齋志異》、《紅樓夢》等長篇小說爲說書提供了豐富的材料，這時說話人已經不存在，代之以說書人。

圖 4-6 評書演員陳榮
啓（中國曲藝網／提供）

陳榮啓（1904—1972）以
說《精忠傳》最爲精到，
表演以平穩、細膩、深
刻見長。其中《岳母刺
字》、《虎悵談兵》兩段
書文而不溫，深刻感
人，最爲膾炙人口。

圖 4-7 姜慶玲說揚州評話

如今，聽揚州評話仍然是
揚州人生活的一部分。在
不同文化和各種視聽技術
的影響下，娛樂方式多種
多樣，說書人堅守言說的
藝術，讓人們還可以有機
會領略說書的傳統和說書
藝術的精彩。

　　明末清初說書大家柳敬亭把說書藝術推向了高峰。他的弟子王鴻興將精湛的說書藝術帶到北京，去掉伴唱的弦鼓，將有說有唱改爲只說不唱的形式，用一桌一凳、一塊醒木，評話演說故事，形成了北方評書表演藝術。弟子居輔臣繼承了柳敬亭藝術的衣缽，說書出類拔萃，影響了揚州一帶所謂揚州評話的說書藝術的繁榮（圖 4-7）。

　　古人愛聽說書，今天的民衆仍然對說書樂此不疲。

敷衍說書

　　說書，即演員以口頭言說描敘故事的藝術。說書人通常以散說或散韻結合的方式敘述故事，有說有評，兼有吟誦，往往輔以表情動作（圖 4-8）。說書不僅有徒口言說的方式，也有說唱結合的類型。評書、評話、彈詞、

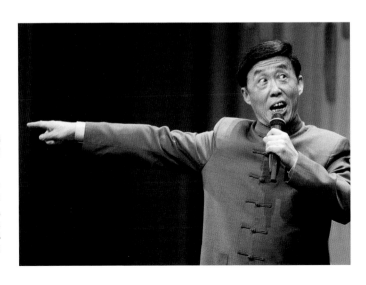

圖 4-8　評書藝術家田連元說書表演

說書是演員以口頭言說描敘故事的藝術。田連元的特點是舞台表演功夫深厚，配合劇情發展做出各種動作。

87

鼓書鼓曲、快板快書等屬於不同曲種的表演形式。在不同地域還有不同的說書特色，如西河大鼓、陝北說書﹙圖 4-9﹚、山東快書、蘇州評話、揚州評話、福州評話，等等。

有說有唱的說書，一般要有簡單的樂器伴奏，常見的曲種多彈詞和鼓書鼓曲一類。快書快板一類則屬於韻誦體的說書藝術，以擊節方式伴奏。

徒口說書時，說書人往往身穿老式長衫，道具是一塊醒木、一把摺扇、一桌、一椅、一方手絹。醒木又稱響木，主要用於開場和收場。開場拍醒木，在於聚攏聽眾的注意力，為表演作鋪墊。收場又拍醒木，表示結束，醒木一拍，說書人就講「且聽下回分解」。說長篇大書時，每在緊要關節也會有醒木一響，有強調「扣子」的作用，但很少使用。扇是說書人的萬能工具，可以是武松、石秀的刀，可以是張飛的丈八蛇矛，也可以是太師給知府的密信。說書人坐著表演，即有「坐談古今」的說法。

作為口說的表演藝術，說書集說、評、演、學於一體﹙圖 4-10﹚。說書人全憑自己的一張嘴繪出一台大戲。一部長篇大書，

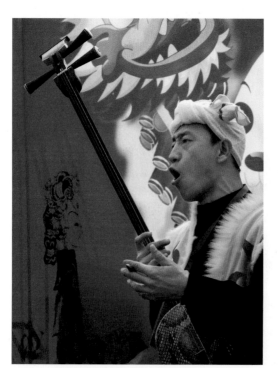

圖 4-9　陝北說書﹙岩峰／攝﹚

陝北說書是西北地區重要的說書形式，說書藝人採用陝北方音自彈自唱，唱詞通俗，曲調豐富，風格激揚粗獷。

往往要講兩三個月，甚至更長的時間。說書人既是敘述者又是故事中的角色，要演說故事情節、背景環境、局部細節、人物形象、對話評論，說就是表演的核心。因此說書的「說」需要講究敘事方式以及技巧。

　　說書要結構嚴整。一部長篇書目常常包括幾個單元故事，俗稱「柁子」。每個柁子圍繞一個中心故事講述，如《水滸傳》有「三打祝家莊」、《三國》有「赤壁之戰」之類。一個柁子又可再分為幾個「梁子」，每個梁子都有一個故事高潮，如「三打祝家莊」中的「石秀探莊」，「赤壁之戰」中的「借東風」之類。在一個梁子之中，設置若干個「扣子」，扣子即故事發展到關鍵時故意中止不說，目的在於留下扣人心弦的懸念。說書有大

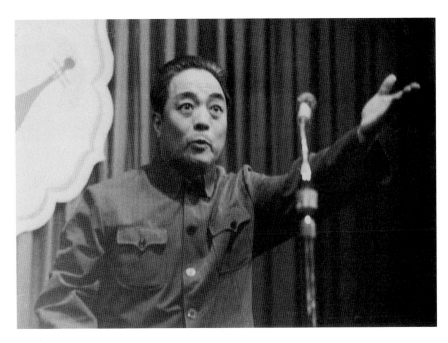

圖 4-10　袁闊成說《三國》（中國曲藝家協會／提供）

袁闊成說評書《三國演義》，用現代的觀點去審視歷史，古書今說，
每講一個經典的故事，都適當加入自己的看法和評論，把老百姓熟悉
的日常生活中的例子放在評書裏。

89

扣子和小扣子之分，大扣子敘述故事，其中可以貫串著若干小扣子；小扣子以刻畫人物爲主，說書人設置扣子，將故事情節說得層次分明又環環相扣，爲的是緊緊地「扣住」聽衆，引人入勝、欲罷不能。

一首《西江月》詞道出說書人其實很不容易：「世間生意甚多，惟有說書難習。評敘說表非容易，千言萬語須記。一要聲音洪亮；二要頓挫遲疾。裝文裝武我自己，好似一台大戲。」

說書固然有文本可依，但說書表演並不能照本宣科。說書人要把案頭的文本變成適合場上表演的口語言說，自己就要進行大量的二度創作，讓故事情節出奇有趣，讓人物形象生動逼眞，讓語言畢肖悅耳。

作爲故事中的人物，說書人成爲角色，需要模擬人物的言談話語和音容笑貌，需要在不同角色之間跳進跳出。「演」就要演誰像誰，以角色身份對話、做表情動作，展示出人物的性格。「演」通常少不了口、手、身、步、神，講究口到、手到、神到。有藝諺說：「身份憑語調，舉止看性格（圖 4-11）。」說書人塑造人物形象，動作表情講究含蓄，點到爲止；講究形神畢肖，細膩逼眞。「學」聲音，摹狀態，在說書中運用廣泛，學天上飛的，地上跑的；學各地方言，男女老幼的不同口吻。演員要「學」得

圖 4-11 蘇州彈詞藝術家楊振雄（上海評彈團／提供）

楊振雄注重表演手面、身段、扇子的表現力，演出從說到角色扮演都有一種與衆不同的風格。

繪聲繪色，傳神傳情，以增加逼眞感和趣味性，更能讓聽眾達到如臨其境、如聞其聲、如見其人的藝術境界。

演員作爲敘述者時，評價書中人物的行爲、思想，叫作「評」。說書不可無「評」。有「評」，才會說得有味入神。評話和評書都注重以「評」的方式刻畫人物、交代背景、介紹知識；同時還要通過「評」，把過去與現實聯繫起來，借古人把現實的感受說出來。評書大家連闊如（圖 4-12）的口頭禪是：「評書要評。」他認爲，評書難在一個「評」字，貴在一個「評」字，書不易說，「評」字是金。

圖 4-12　1962 年連闊如在天橋曲藝廳說評書（中國曲藝家協會 / 提供）

91

　　傳統說書以長篇大書爲主，主要有三種題材類型。一種講金戈鐵馬，稱爲「大件袍帶書」，爲歷史朝代更迭、忠奸爭鬥、安邦定國的英雄征戰故事，如《列國》、《三國》、《隋唐》、《楊家將》、《大明英烈傳》等。另一種講綠林俠義，又稱「小件短打書」，寫結義搭夥、除暴安良、比武競技、攻山破寨等內容，如《水滸》分爲武、宋、石、盧、林、魯、後水滸若干部，每部又有若干回。此外還有《三俠五義》、《綠牡丹》、《八竅珠》等，也是短打書。還有一種講煙粉靈怪，主要以神話傳說爲原型創作而來，多表現神異鬼怪、狐妖蛇仙等題材，以虛幻的藝術形象表現人間現實，如《聊齋》、《西遊》、《封神榜》等。

　　聽說書人娓娓講古，那些耳熟能詳的故事，是深深的文化滋養。

柳敬亭的說書藝術

柳敬亭（圖 4-13）是明末清初的大說書家，時人習慣地稱他為「柳麻子」。在當時，柳敬亭的說書藝術成就很高，影響很大。明清之際有許多著名文人都聽過他的說書，與他有往來，並且寫詩文讚譽他的說書藝術，其中包括大文豪張岱、吳偉業、黃宗羲、錢謙益、方以智等人。可以說，柳敬亭是第一個得到文人關注並獲得肯定的說書藝人。

柳敬亭一生說書，主要是講史書，其中以說《西漢》、《三國》、《隋唐》、《精忠傳》、《水滸》

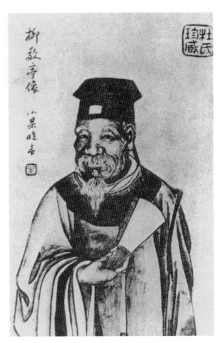

圖 4-13　明末清初說書大家柳敬亭

柳敬亭（1587—約 1670），一生說書，以說《西漢》、《三國》、《隋唐》、《精忠傳》、《水滸》最為出色。

最爲出色。他的說書藝術具有鮮明的特點。

首先，他說的人物性格鮮明，栩栩如生。說書是講故事的表演藝術，是由人物和人物的言行構成情節。柳敬亭說書，在辨識人物性情的基礎上，考察和分析各種人物不同的性格、感情、氣質及其行爲特徵。雖然有說書的底本，但柳敬亭並不照本宣科，他從自己對人物的理解著力塑造不同的人物形象。明末文人張岱 (圖 4-14) 聽過柳敬亭說「景陽岡武松打虎」一節，就特別讚賞柳敬亭在人物塑造上的發揮和細緻入微的刻畫。在張岱看來，柳敬亭說到緊要關節處的高喊大叫，

圖 4-14　明末文人張岱著作《陶庵夢憶·西湖夢尋》

張岱在《陶庵夢憶·西湖夢尋》中記述了聽柳敬亭說「景陽岡武松打虎」一節的印象。

讓人物形象形神兼備；說到鋪墊環節，則娓娓道來，善於運用聲音的輕重緩急製造氣氛。柳敬亭生動而清晰地塑造了武松的藝術形象 (圖 4-15)，尤其講到到店裏買酒一段，可謂盡情刻畫武松沽酒時的神情，描摹武松威武的形態：武松大吼一聲，以致店內酒缸、牆壁震動作響，雖爲誇張的說法，卻能更好地展現出武松的氣魄。這樣的說書表演完全吸引住了聽衆，令人屏息靜坐，傾耳聽之。

其次，柳敬亭說書，以細膩見長，描寫刻畫微入毫髮，乾淨俐落，絕不絮叨，不漫無邊際地敷衍，藝術處理上繁簡得當。有時候，開始的敘事略似平常，接下來就會出現跌宕起伏的情節。有時候則會在平淡之處生發

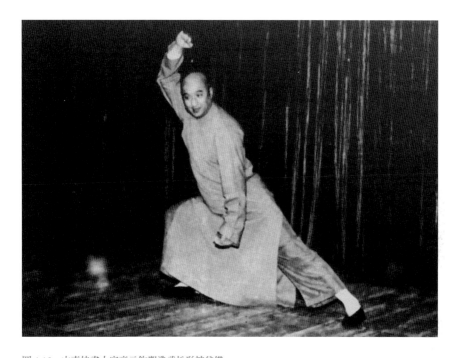

圖 4-15　山東快書大家高元鈞塑造武松形神兼備

山東快書以《武松傳》起家，過去被稱之爲「說武老二」。柳敬亭創作出了經典
的武松形象，後世的說書藝人也在此方面有所成就。高元鈞塑造的武松傳神生
動，爲京劇藝術家蓋叫天所稱道。

出生動與詼諧，令人歎爲觀止。

　　再次，尤其可貴的是，柳敬亭把說書從一份謀生的手段轉變成一種寄
託情懷的方式，用說書藝術來表達一種時代精神。柳敬亭生逢明清易代之
亂世，經歷過亡國之痛。他借說書之機，抒發亡國之恨，一吐愛國之情，
把悲憤、感慨、抑鬱之情融入說書之中，讓身經變故的遺民百姓聽來，極
易產生強烈的共鳴。像黃宗羲這樣的大文人，儘管對說書一類的小道技藝
不以爲然，但是在聽柳敬亭說書時卻很難不爲所動。他在柳敬亭的說書聲
中，感受到「亡國之恨頓生，檀板之聲無色」，這正是那個時代的共同情緒。

95

所以柳敬亭表演的說書，能兼備文心與俚耳，充分發揮說書藝術在現實生活中的社會作用。

柳敬亭說書十分精妙，其實這與他諳熟說書的藝術是分不開的。在柳敬亭早年說書的時候，遇到明末文人莫後光，接受了說書藝術的技藝訓練和理論指導。莫後光告訴柳敬亭，說書有三種不同的境界：第一境界，說書人讓聽眾喜歡聽，捧腹笑樂，這是容易做到的事；第二境界，能說得深沉感人，使聽眾感動、動情，或危坐變色，或慷慨涕泣，這就是高一層的境界；第三境界，是最高的境界，說書人說到動情處，雖未開口，他的眼神目光、手足動作，便將書中的哀樂表現出來，讓聽眾彷彿見到了書中動人的情景而情不自禁。在最高的境界，說書人的表演藝術達到爐火純青的

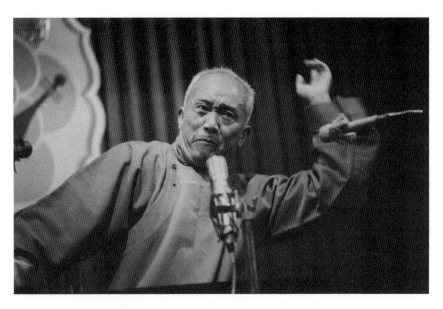

圖 4-16　揚州評話藝術家康重華（中國曲藝家協會／提供）

揚州自柳敬亭時代後，便成為中國說書藝術的中心之一，湧現出許多說書藝術家，康重華便是其中之一，他演說《三國》，刻畫人物栩栩如生，描繪情節絲絲入扣，聽其書如見其人，如聞其聲。

地步，完全投入到情節和人物的狀態之中，臻於忘我的程度；聽眾則可以獲得動人心魄的藝術享受。柳敬亭記住了這一點，在他此後的說書中也完全達到了這種說書藝術的最高境界。應該說，正是在一定藝術理論的指導下，加上柳敬亭自己的勤奮和努力，才成就了柳敬亭的說書藝術。

柳敬亭將說書藝術推向了一個新的高度，一時間揚州成爲中國說書藝術的中心，對整個說書藝術產生了深遠的影響（圖 4-16）。

▌ 說書名家

　　說書藝術以評書和評話兩個曲種聽眾最爲廣泛，分別代表了北方和南方的藝術流派。評書流行在中國華北、東北、中原、西南地區，以北方語音爲基礎，主要分爲北方評書、東北評書、中原評書、西南評書。評話是流行於江蘇、浙江、上海、福建等地的說書藝術，主要有揚州評話、蘇州評話、福州評話。現代以來，聽說書是中國民衆日常生活中最普及的娛樂形式之一。

　　20 世紀是說書藝人的黃金歲月，如今說書人一代又一代。在衆多說書人中，張鴻聲、唐耿良、吳子安、吳君玉、金聲伯、高元鈞、李潤杰、袁闊成、田連元、單田芳、劉蘭芳等人，是當代聽衆喜愛的名家。現代說書大家連闊如和王少堂，則是一北一南的說書藝術的代表。

　　連闊如（1903—1971）評書藝術大家，筆名雲遊客。他原本是一個流浪兒，22 歲學說評書，兩年後拜評書藝人李杰恩爲師，正式從藝。他一生說書，博採衆長，成爲說書大家。二十世紀三十年代他以說《東漢》成名，其中《三請姚期》、《馬武大鬧武考場》、《戰昆陽》是最成功的片段。

連闊如（圖4-17）說書豪氣十足，快人快語，嗓亮音寬，具有火爆遒勁的說書風格。他擅長的書目有《西漢》、《東漢》、《水滸》、《隋唐》等。特別是《東漢》的打功、《水滸》的民俗、《三國》的講評，成為「連派」評書的代表作。

連闊如稱得上是一位說書泰斗，一位曲藝史上的奇人。首先，連闊如（圖4-18）的說書藝術爐火純青，出神入化，聽者無不著迷，有「淨街王」的美譽，又能維妙維肖地學馬跑馬嘶，有「跑馬連」的讚譽。他創「連派」評書（圖

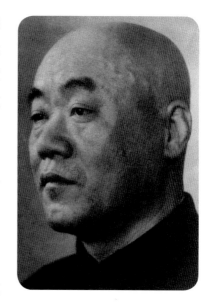

圖4-17　連闊如像（中國曲藝網／提供）

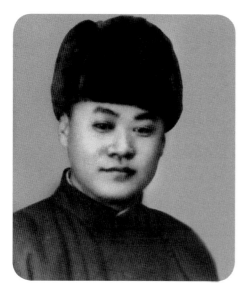

圖4-18　20世紀30年代的連闊如（中國曲藝家協會／提供）

4-19），《東漢》、《三國》、《說岳》、《明英烈》等倒背如流，從春秋說到民國，集中國評書之大成。其次，1937年連闊如在電台首創評書播講，每晚演說一個小時的《東漢演義》，開廣播評書之先河，是最早「觸電」的說書人。當年很多電台請他去直播，電波覆蓋整個華北，影響巨大。「淨街淨巷連闊如，家家戶戶聽評書。」這是當年民眾生活的一景。再次，

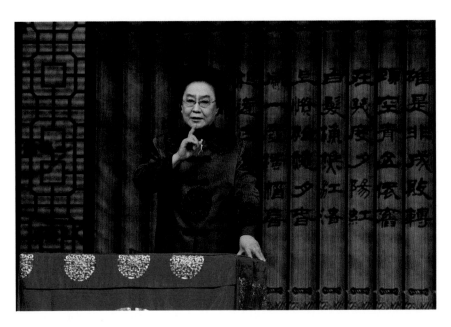

圖 4-19　連闊如的女兒連麗如說《三國》（中國曲藝網 / 提供）

圖 4-20　《江湖叢談》1988 年版封面

江湖丛谈

中国曲艺研究资料丛书

他把拿手絕活兒《三十六英雄》登報披露，是第一個「亮家底兒」的說書人。他撰寫的《江湖叢談》（圖 4-20），為民間江湖行當立傳，是後人研究歷史、民俗及社會學的重要史料。又次，1938 年他開辦「連闊如廣告社」，承包電台廣告時段，是曲藝史上第一位廣告人。最重要的是，他將評書之評作為表達個人觀點和個人立場的空間，強化了曲藝的藝術精神。連闊如是一位有現代精神的老說書人。

　　1958 年，連闊如被打成右派，結束了長達二十一年在各廣播電台說書的生涯，錄音資料全部被毀。1971 年，連闊如因患腸癌不治而辭世。去世前，他對大兒子說：「你給我找一本《三國》看看。」可見，他直到生命的最後一刻，還是念念不忘他為之傾盡心血的評書藝術。

　　王少堂（圖 4-21）（1889－1968）揚州評話藝術大家。「王派《水滸》」的代表人物。二十歲時他成為揚州評話界四大名家之一，曾與梅蘭芳在上海同一電台演出，贏得了「聽戲要聽梅蘭芳，聽書要聽王少堂」的讚譽。代表作品是《武松》和《宋江》。

　　王少堂是繼柳敬亭之後揚州評話的又一代表人物，是揚州評話藝術的又一座高峰。他在藝術上不僅繼承家傳之藝，而且博採眾長，形成了「口風潑辣」的獨特風格。表演時，他以說表細膩堅實、功力深厚的藝術造詣，

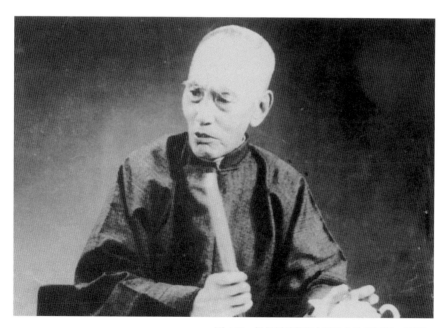

圖 4-21　揚州評話藝術大師王少堂（姜慶玲／提供）　　**101**

以及深厚的生活積累，創造性地講說武松、宋江、盧俊義、石秀，被譽爲「王派《水滸》」。

王少堂致力於刻畫歷史人物，借助豐富的生活積累來塑造人物形象，形成了說表細膩、神采奪人而且具備「甜、黏、鋒、辣」的獨特白描藝術風格。他的表演，形神兼備、張弛有度、口齒清雅，人稱其藝術「細緻而不累贅，壯美而不粗疏」。

王派《水滸》世家由王少堂、王筱堂、王麗堂祖孫三代（圖 4-22）構成。「王派《水滸》」全書包括《林沖與魯智深》、《武松》、《宋江》、《石秀》、《盧俊義》和《後水滸》六大部分，皆爲長篇。

「王派《水滸》」的說演特點，是以人物結構故事，通過四個主要人物，串連整個《水滸》的內容（圖 4-23）：特別是對原著中所沒有或簡單交代的

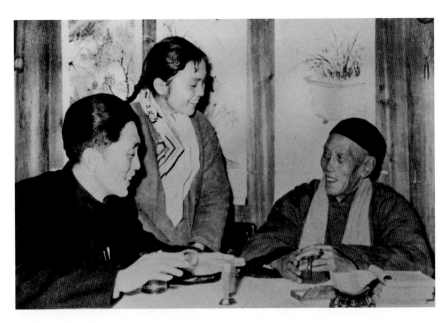

　圖 4-22　王少堂（右）、王筱堂（左）、王麗堂（中）祖孫三代（姜慶玲／提供）

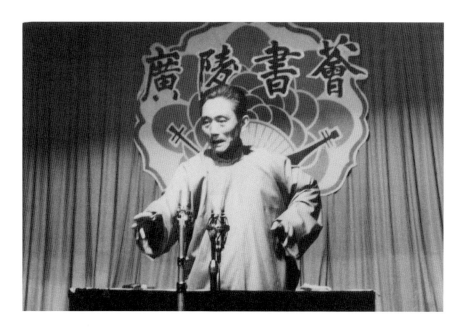

圖 4-23　王筱堂演說揚州評話《水滸傳》(中國曲藝家協會／提供)

事蹟加以豐富，對前輩的書藝進行擴展，使之更加完整和豐滿。

　　1959 年，揚州評話研究小組根據王少堂的口述，整理出版了 80 萬字的揚州評話《武松》，成爲總結和發展歷代評話藝人及其藝術成就的寶貴資源。

　　高元鈞（圖 4-24）（1916—1993）是山東快書表演藝術家，山東快書的代表人物。他表演山東快書，剛柔相濟，張弛有致，質樸中透著親切，憨直中見出細巧，輕鬆風趣中蘊含著雋永與靈氣，深得聽衆的歡迎。高元鈞的代表性作品是長篇山東快書《武松傳》。「鐺哩個鐺，鐺哩個鐺，閒言碎語不要講，表一表好漢武二郎……」一聽到這幾句詞，聽過山東快書的人幾乎都知道這是高元鈞說《武松打虎》一段的開頭幾句。這也是許多聽衆都能夠說上來的一段山東快書。山東快書能夠從地方演唱的「武老二」

103

圖 4-24　山東快書表演藝術家高元鈞
（高洪勝／提供）

　圖 4-25　高元鈞傳授高派山東快書的表演技藝（中國曲藝家協會／提供）

到廣為人知的說書藝術，和高元鈞的畢生努力不可分（圖 4-25）。其一，他給這種說書定名為「山東快書」。其二，他自覺淨化「葷口」。其三，他不斷提高藝術表現力，形成熱情、自然、幽默、瀟灑的表演風格，使山東快書具有雅俗共賞的藝術境界。高元鈞書寫了山東快書的輝煌。

聲韻閒情
中國曲藝

⑤

字正腔圓眞情韻
——中國曲藝之彈詞與鼓曲

▌情繫彈詞

歷史上，宋代以演唱爲主的說唱至明代演變爲彈詞和鼓曲。彈詞流行於江南，用三弦、琵琶伴奏，主要說唱才子佳人的愛情故事。鼓曲則流行於北方，用鼓和三弦等樂器伴奏，主要說唱金戈鐵馬的戰爭故事。彈詞主婉約，鼓曲主豪放，具有鮮明的地域色彩，故有南彈北鼓之說。

彈詞是集說、唱、彈於一體的一種曲藝形式，又稱南詞。彈詞是江南老少咸宜的娛樂形式，雅俗共賞。因不同地區演唱的不同特色，彈詞有蘇州彈詞（圖 5-1）、揚州彈

圖 5-1　蘇州彈詞藝術家金麗生（中國曲藝網／提供）

金麗生是經典蘇州彈詞《楊乃武》原創李（文彬—仲康）流派傳人。他的演出格調高雅、沉鬱凝重，彈唱激揚跌宕，濃情重彩，韻味醇厚。

詞、平湖調、四明南詞、長沙彈詞、桂林彈詞以及兩廣的摸魚歌、木魚書等。

　　從清代開始，江南說書有大小書之分：大書叫作評話，小書叫作彈詞。因為彈詞相對於評話而言，評話只說不帶演唱，彈詞則有說有唱；評話大多講歷史演義和武俠傳奇，而彈詞講的是家庭倫理和男女愛情；評話粗獷，而彈詞細膩。儘管如此，但人們通常還是把評話與彈詞這兩種說書形式合稱為評彈。

　　彈詞在明清盛極一時，作為一種娛樂形式，不僅有書場彈詞，還有案頭彈詞。與書場彈詞不同的是，案頭彈詞是一種以閱讀文本為主的娛樂形式。一些文人模擬彈詞說唱形式，採用七言韻文上下句結構，與散文相間，創作具有完整情節的長篇故事。其中女性是清代案頭彈詞的創作主體，包括順治年間陶貞懷作《天雨花》，乾隆年間陳端生作《再生緣》，朱素仙

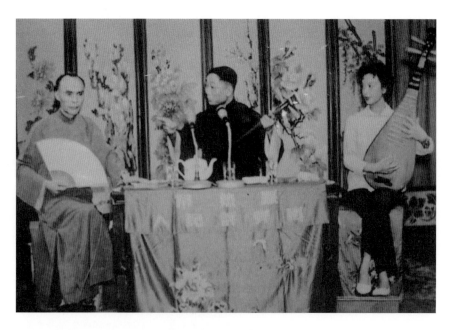

圖 5-2　彈詞表演主要由書目書詞、彈唱音樂和表演技藝組成

作《玉連環》，道光以後李桂玉作《榴花夢》，邱心如作《筆生花》等。清代女性創作的彈詞，代表了彈詞藝術的最高成就，爲彈詞提供了重要的書詞。由於彈詞文字大多淺近，可以說是一種韻文體的通俗長篇小說，明清時期女性是閱讀彈詞文本的主要群體。

書場彈詞是在說書場地上表演的娛樂形式。彈詞的表演主要由書目書詞、彈唱音樂和表演技藝組成（圖 5-2）。

傳統的彈詞多爲長篇，通常一部作品要說上幾個月。書目大多講述才子佳人的悲歡離合、家庭紛爭、冤獄訴訟，藉以懲惡揚善，褒忠貶奸（圖 5-3）。民間有「十部彈詞九相思」的說法，足見彈詞的特點。明清以來，表演書目主要有：《玉蜻蜓》、《珍珠塔》、《白蛇傳》、《描金鳳》、《三笑》、《雙珠鳳》、《楊乃武與小白菜》、《秋海棠》、《啼笑因緣》等。

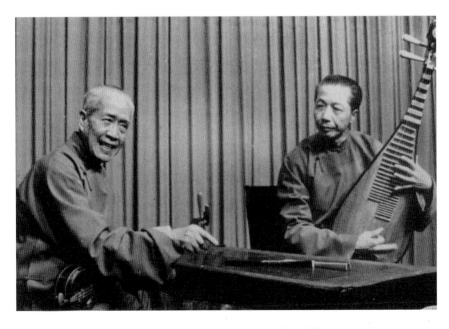

圖 5-3　張鑒庭、張鑒國演出蘇州彈詞《鬧嚴府》選段（上海評彈團 / 提供）

書詞包括說白和唱詞兩部分，是韻文和散文的綜合體。

　　演唱部分的唱詞基本上是七言韻文，穿插以三言句，以詩化的語言描繪詩情畫意，意境中透出雅韻。演員均自彈自唱，一人彈唱，稱爲「單檔」，兩人一說一唱、一問一答，稱爲「雙檔」，三人說唱爲三檔。演唱中有說有唱，或只唱不說，用三弦和琵琶或月琴伴奏，爲坐唱形式。

圖 5-4　蘇州彈詞名家盛曉雲（中國曲藝網／提供）
盛曉雲的彈唱清新細膩、婉約靈動，對人物心理刻畫絲絲入扣。

演唱採用的音樂曲調爲板腔體的說書調，以彈唱爲表現手段（圖 5-4），抒發說白所不能表達的情感。彈詞的曲調細膩優美，唱腔婉轉流麗，別有一番風味。晚清蘇州女彈詞聲如百轉春鶯，醉心蕩魄，曲終猶有餘音繞梁，所以聽眾每一到場，皆爲之傾倒。

　　蘇州彈詞有類別眾多的曲調，構成「軟、糯、甜、媚」的音樂特色。彈詞只

圖 5-5　揚州彈詞《揚州小巷》（揚州曲藝研究所／提供）

在三弦一撥間，特別是吳儂軟語，曲婉清揚，百轉回環，餘音嬝嬝，使人沉迷流連。蘇州彈詞遂被譽爲「中國最美的聲音」。

作爲表演技藝，說、彈、唱是最基本的成分。蘇州彈詞講究說、噱、彈、唱、演，揚州彈詞則注重說、表、唱、彈、演（圖 5-5）。吳儂軟語中，說表細膩，演唱優美，噱頭風趣，全是眞功夫。

清代彈詞說書大家王周士，外號「紫癲痢」，擅唱《游龍傳》，說、噱、彈、唱、演無一不精，曾爲乾隆皇帝演唱。因此，他對書場上應該具備的表演品質深有體會：「快而不亂，慢而不斷，放而不寬，收而不短，冷而不顫，熱而不汗，高而不喧，低而不閃，明而不暗，啞而不幹，急而不喘，新而不竄，聞而不倦，貧而不諂。」

▍彈詞名家

在蘇州彈詞史上，清代嘉慶、道光年間出現以說書大家陳遇乾、馬如飛、俞秀山爲代表的陳調、馬調、俞調這三大流派。經過百餘年的發展，書目求新，唱腔創新，表演革新，諸多彈詞名家在繼承三位名家風格的基礎上，又發展爲自成一家的新流派。

通常人們以某個藝人的姓或名字來表明蘇州彈詞名家及其唱腔特色，如徐雲志謂「徐調」，周玉泉謂「周調」，蔣月泉謂「蔣調」，沈儉安、薛筱卿謂「沈薛調」，夏荷生謂「夏調」，等等。

其中夏荷生（圖 5-6）（1899—1946）

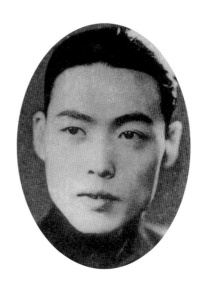

圖 5-6　蘇州彈詞名家夏荷生（上海評彈團／提供）

夏荷生對說、噱、彈、唱、演無不精通，評彈歷史上不少風雲人物，如嚴雪亭、張鑒庭、劉天韻、楊振雄、姚蔭梅、張鴻聲等，他們表演風格的形成，均受夏荷生的影響。

113

以說《描金鳳》被譽爲「描王」。夏荷生說、噱、彈、唱、演五藝俱精。他的說表火爆，感情充沛；他的噱頭，穿插得當；他的聲腔激越高昂，響彈響唱。他的嗓音高亢，音域高，將「俞調」的委婉和「馬調」的爽朗融合起來，上半句都用假嗓，下半句轉用真嗓，轉換自然，對比鮮明，習慣上稱之爲「夏調」。 內行稱他的說書「精、氣、神」三者俱佳。「精」是語句生動，言簡意賅；「氣」是中氣十足，連綿不斷；「神」是眼風獨到，手面灑脫，聽衆深被感染。他所說《描金鳳》中的「換監托三樁」回目，至今仍爲人們所稱道。

圖 5-7　嚴雪亭表演照片（上海評彈團 /提供）

嚴雪亭彈唱《楊乃武》中的《三堂會審》和《五堂復審》同時出現多位官長，還有與本案相關的各種人，大小十幾個角色，他一人一口，分得清清楚楚，若閉目凝聽，猶如熱鬧的一台戲。

嚴雪亭（圖 5-7）（1913—1983），人稱「彈詞皇帝」。1928 年拜彈詞名家徐雲志爲師。他的表演，儀表端莊，台風儒雅。他嗓音寬厚，中氣充盈，善用真假嗓音，創造了韻味十足的「嚴調」唱腔，在評彈界獨樹一幟。「嚴調」擅長敘事，多演唱白話開篇和長篇書目中夾說夾唱的章節。他的說表凝重簡練，勾勒清晰，能用真假嗓音的大小、高低、明暗、陰陽變化來塑造各種不同類型的人物。《楊乃武》中的《三堂會審》和《五堂復審》同時出現多位官長，還有與本案相關的各種人，大小十幾個角色，他一人一口，分得清清楚楚，若閉目凝聽，猶如熱鬧的一台戲。他的唱腔樸實，與說書時的表白銜接緊湊，說說唱唱，既靈活自如又相得益彰，蘊含著獨特的韻味。嚴雪亭說表、彈唱、陰噱、陽噱，樣樣精通，未及而立之年，已

蜚聲書壇，成爲響檔先生。他的代表作《楊乃武與小白菜》，使人百聽不厭。1948年11月，上海發行的《每週書壇》舉辦評選「彈詞皇帝」和「彈詞皇后」的活動，嚴雪亭以最高票數當選爲「彈詞皇帝」。

　　蔣月泉（圖5-8）（1917－2001）是當代評彈史上重要的人物。1933年起拜師學藝，先後師從張雲亭、周玉泉，因而「說噱得雲亭之妙，彈唱有玉泉之神」。後來他從戲曲、歌曲和北方曲藝中吸取音樂元素，在「俞調」和「周調」的基礎上，自創了一種「寓鏗鏘於委婉」的韻味醇美的「蔣調」。蔣月泉說表詼諧、唱腔儒雅，在藝術表演上精心琢磨，力求提高作品的思

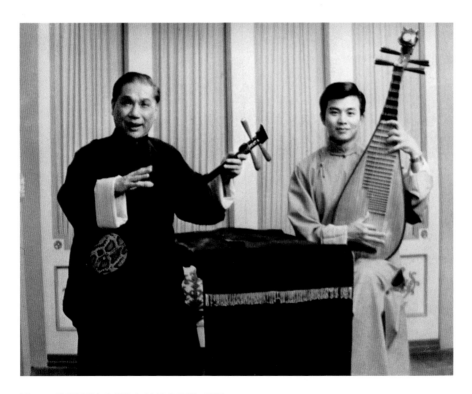

圖5-8　蘇州評彈大家蔣月泉（中國曲藝網／提供）

蔣月泉說表詼諧、唱腔儒雅，形成旋律優美、韻味醇厚的「蔣調」。

想性和文學性。他的《沈方哭更》、《騙上轅門》、《庵堂認母》、《廳堂奪子》等演唱成為精品，他與朱慧珍合作的男女雙檔也成為最紅的響檔之一。蔣月泉代表性節目有開篇《杜十娘》、《哭沉香》、《離恨天》、《鶯鶯操琴》、《寶玉夜探》、《戰長沙》等，都廣泛流傳，影響極大。如今「蔣調」已經成為評彈藝術最基礎的流派。

在揚州彈詞的歷史上有三家流派，分別為孔派、周派、張派。因彈詞界有家傳不外傳的不成文規定，孔派、周派兩家彈詞沒有傳人，逐漸煙滅。清代張敬軒創立「張派」，代表曲目有《雙金錠》、《珍珠塔》、《落金扇》、《刁劉氏》，稱為「張氏四寶」。

張麗夫（1847—1923）幼年即隨叔父張敬軒學藝，十歲登台隨叔父對白。張麗夫與其子張幼夫的表演，被譽為「說的比唱的好聽，唱的像說的易懂」。說表人情世故，維妙維肖，注重以神態表現人物個性，演什麼人物，神態和語氣就應當酷肖什麼人物。所以王少堂讚美他表演的人物：「大書三副臉，小書有幾十副臉；張家獨到之處，翻眼露白，堪稱一絕！」他說《珍珠塔》、《落金扇》等，說《玉蜻蜓》中的瞎子，一姿一態酷肖。張幼夫擅長用面部表情表現人物的心理活動，聽眾誇他「滿臉是書」。

張慧儂是揚州彈詞一位巔峰式的人物，經過他整理和加工創作的「張氏四寶」，成為揚州彈詞最為經典的書目。張慧儂表演風格非常儒雅、細膩、深沉，文氣十足，畢肖「陳調」和「俞調」。他塑造的人物維妙維肖，活靈活現，保持了藝術的傳統特色。

▌ 韻響鼓曲

鼓曲又稱鼓詞或者鼓書，俗稱大鼓。所以有不同的講法，主要是從不同的角度而言。謂鼓詞，從宋元說唱的鼓子詞和詞話傳統而言，或指鼓書的文學文本；謂鼓曲，從唱故事的音樂表現而言，也有把演唱精粹的短段稱為鼓曲；謂鼓書，從說書講故事唱故事而言，多指中長篇書目；謂大鼓，從用鼓和板做演唱伴奏而言。

鼓曲是曲藝中數以百計以鼓和板擊節說唱故事曲種的總稱。與彈詞和小調並列為說唱的音樂類型，與評書、評話、彈詞同屬說書的藝術。

鼓曲種類比較多，或按照起源、流布地區命名；或以代表性語言聲韻、伴奏樂器區別。鼓曲主要流行於中國城鎮與鄉村，北方有：西河大鼓、滄州木板大鼓、樂亭大鼓、京韻大鼓（圖 5-9）、梅花大鼓（圖 5-10）、五音大鼓、鐵片大鼓、京東大鼓、犁鏵大鼓、北京琴書、膠東大鼓、潞安鼓書、襄垣鼓書、太原大鼓、河洛大鼓、豫東大鼓、河南墜子、三弦書、鼓兒詞、陝北說書、上黨鼓書、張北大鼓、東北大鼓等。南方有：安徽大鼓、溫州鼓詞、湖北大鼓、長沙大鼓、廣西大鼓、湖南單人鑼鼓說唱，等等。

117

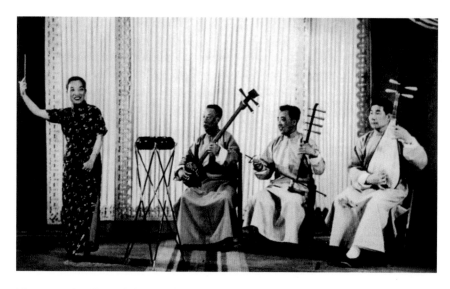

圖 5-9　1946 年，駱玉笙在慶雲戲院演出《關黃對刀》（中國曲藝網／提供）

圖 5-10　1962 年，中央廣播合唱團以伴奏合唱的形式演唱梅花大鼓《龍女聽琴》，指揮彭修文（中國曲藝網／提供）

　　不同鼓曲有不同的唱腔曲調，既與採用當地方言演唱有關，也和流行地的民間音樂及地方小調分不開。所以音樂唱腔是區別不同大鼓曲種的主要標誌。

　　鼓曲的曲詞和音樂形式主要是詩贊體。詩贊體的鼓詞，採用上下句結構的板腔體音樂，以說唱長篇書目爲主，說唱短篇爲輔。演唱短篇，只唱不說。演唱中長篇書目，有說有唱，韻文、散文、賦贊相結合。唱作爲說表的繼續，爲說表錦上添花。在說表的鋪墊下，精粹的唱篇可以更加生動和突出。現存最早的鼓詞是明代天啓年間刊行的《大唐秦王詞話》。

　　詩贊體的鼓曲以長篇講史的題材爲多，今存有大量的刻本、抄本、石印本，如《梅花三國》、《西唐傳》、《北唐傳》等，數量極多。同時還有金戈鐵馬的英雄傳奇，如《楊家將》、《呼家將》；或者公案故事，如《包公案》；或者寫愛情婚姻題材，如《蝴蝶杯》；或者滑稽諷刺性的調笑作品；或者根據以往的文學名著進行改編，如《西廂記》、《紅樓夢》等。

　　鼓曲是語言、音樂、表演相結合的以語言藝術爲主的綜合表演藝術。鼓曲的演唱，似唱似說，似說似唱，說唱有板，字句行腔。鼓詞的表演，既注重表演言說手段「說、演、彈、噱、唱」的運用，也講究「唱、念、做、舞、絕」和「手、眼、身、法、步」對人物的塑造。

　　演唱鼓曲有兩種形式。一種是藝人自擊鼓和板（圖 5-11），主要以三弦伴奏。自擊的鼓，稱作書鼓，爲扁圓形，置於鼓架上，以鼓箭敲擊。板有兩種，一由兩塊木板組成，一由兩塊半月形的銅片或鋼片組成，俗稱「鴛鴦板」。另一種是藝人自彈三弦說唱，稱爲「三弦書」或「弦子書」，農村

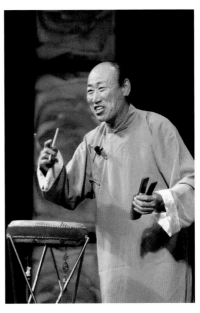

圖 5-11　東北大鼓傳人霍大順在演唱（趙敬東／攝）

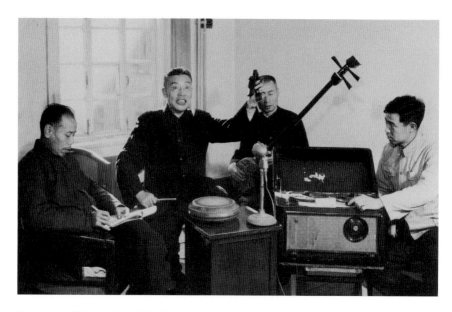

圖 5-12　20 世紀 50 年代，東北大鼓藝人霍樹堂在錄製節目（中國曲藝家協會／提供）

圖 5-13　關學曾演唱北京琴書（中國曲藝家協會／提供）

和城市都有流傳。

　　清代至民國，鼓曲藝術盛極一時，湧現出大批技藝卓絕的藝人。一種鼓曲往往與該種鼓曲演唱大家名家的名字緊緊相連。說到京韻大鼓，人們自然會提起劉寶全、白雲鵬、張小軒、駱玉笙；說到單弦，人們自然會提起榮劍塵、常澍田、謝芮芝、石慧儒；說到梅花大鼓，人們自然會提起金萬昌、花四寶；說到東北大鼓，人們自然會提起霍樹棠（圖 5-12）、朱璽珍；說到河南墜子、鐵片大鼓、西河大鼓、京東大鼓、北京琴書（圖 5-13），人們自然會相應提起喬清秀、王佩臣、馬增芬、董湘昆、關學曾等等在觀眾眼裏，他們就是某種鼓曲尤其是某種鼓曲音樂的代表。

▎鼓曲名家

鼓曲類的曲種衆多，演唱的名
家也很多。對聽衆來說，鼓曲名家
的名字耳熟能詳，名家演唱的鼓曲
也百聽不厭。

劉寶全（圖5-14）（1869—1942）爲
京韻大鼓著名藝人，人稱「鼓界大
王」，被尊爲一代宗師。劉寶全把
北京人俗稱的「怯大鼓」（木板大
鼓）改以北京的語音聲調來吐字發
音，吸收石韻書、蓮花落、馬頭調
和京劇的一些唱法，創製新腔，專
唱短篇曲目，形成了富有京味的說
唱表演技藝。在文人莊蔭棠的幫助
下編訂《白帝城》、《活捉三郎》、

圖5-14「鼓界大王」劉寶全像（中國曲藝網／
提供）

《徐母罵曹》等大鼓書詞，豐富了演唱曲目。劉寶全的嗓音條件極佳，聲腔甜潤清亮，音域寬廣。由於他精於音律，善於創製新腔，勇於革新，逐漸形成「說中有唱，唱中有說」和「說即是唱，唱即是說」的說唱風格，把大鼓的敘事抒情、刻畫人物的表現能力推向新的境界。劉寶全演唱京韻大鼓，一個最突出的特點是按照唱詞的內容精心設計唱腔。他說：「唱一個段子要以詞句為根，以唱腔為本，以語氣神態和身段動作為枝葉。每段大鼓都要唱出不同的感情來。」劉寶全擅唱金戈鐵馬的《三國》、《水滸》故事，代表性曲目有《單刀會》、《長阪坡》、《戰長沙》、《白帝城》、《趙雲截江》、《徐母罵曹》、《華容道》、《群英會》、《博望坡》、《大西廂》、《鬧江州》、《李逵奪魚》、《遊武廟》、《百山圖》、《丑末寅初》、《烏龍院》等二十多個（圖 5-15）。

金萬昌（圖 5-16）（1870—1942）是梅花大鼓的創始人，與劉寶全、王佩臣並稱「鼓界三傑」。金萬昌的演唱，嗖音齉音多，乾脆瀟灑，吐字發音講究，唇、齒、喉音都有，不拙不飄，底字低音沉渾有力，聽之繞梁。鼓套子打得出神入化，變擊多彩，被譽為「梅花鼓王」。

駱玉笙（圖 5-17）（1914—2002）藝名小彩舞，京韻大鼓著名藝人，有「金

圖 5-15　1938 年，劉寶全和常澍田等人的演出廣告（中國曲藝網／提供）

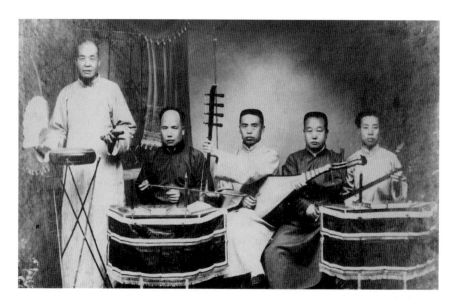

圖 5-16　梅花大鼓演員金萬昌（站立者）等人表演五音聯彈（中國曲藝家協會／提供）

圖 5-17　「金嗓歌王」駱玉笙（中國
曲藝網／提供）

嗓歌王」的稱號。她有著七十餘年的京韻大鼓藝術生涯，博採眾家之長，創立了以字正腔圓、聲音甜美、委婉抒情、韻味醇厚爲特色的「駱派」京韻，開拓了京韻大鼓藝術的新生面，達到了這一藝術形式的高峰。代表曲目有《劍閣聞鈴》、《丑末寅初》、《紅梅閣》、《子期聽琴》、《和氏璧》及電視連續劇《四世同堂》的主題歌《重整河山待後生》等。

馬增芬（圖 5-18）（1921－1987）是西河大鼓名家。五歲時開始隨父親馬連登在天津撂地演唱西河大鼓；七歲在天津大觀樓首次登台演唱西河大鼓並走紅出名；九歲到茶館說《楊家將》；十一歲在天津謙德莊茶舍與老藝人唱對口書《薛剛反唐》和《盜馬金槍》；十三歲時同老藝人喬清秀、王佩臣、段德貴等同台演出；十五歲時同著名京韻大鼓表演藝術家劉寶全、白雲鵬、張小軒、駱玉笙及相聲表演藝術家常寶堃、張壽臣等同台演出；十七歲時她以超群的藝術功力首次成功地灌製了她的首張個人唱片《玲瓏塔》。日本侵略中國時期，馬增芬毅然退出舞台，不再演唱。1954 年馬增芬加入了中央廣播說唱團。她嗓音清脆，口齒伶俐，有「華、美、甜、脆」的藝術魅力。她演唱的《繡鞋幫》、《繡汗巾》和《遊湖》，使觀眾聽得如醉如癡；演唱的《偷年糕》、《偷杏兒》、《要酒菜兒》，使人回味無窮；演唱的《玲瓏塔繞口令》、《花唱繞口令》，使人百聽不厭。

圖 5-18　馬增芬和父親馬連登一起演出（中國曲藝家協會／提供）

聲韻間情
中國曲藝

6

亦莊亦諧味無窮
——中國曲藝之相聲

▌說學逗唱

中國相聲有著悠久的發展歷史，清代晚期形成現在的表演形式，具有喜劇的風格和滑稽情趣(圖6-1)。人們通常把相聲稱爲笑的藝術。一般來說，相聲是語言表演的藝術，採用詼諧幽默的語言和表演方式，具有喜劇性與娛樂性的藝術效果。目前在中國曲藝四百多個曲種裏，相聲是其中最爲活躍的，是中國民衆最喜聞樂見的曲藝表演形式之一。

相聲表演通常是兩個人，一個人捧，一個人逗，稱作對口相聲。如果一個人表演，則爲單口相聲。三個人或者更多人表演，則爲群口相聲。

作爲語言表演的藝術，相聲歷來講究說學逗唱。其中「說」，指敘述表白能力；「學」，指聲情模擬能力；「逗」，指戲言巧辯能力；「唱」，指聲樂表現能力。在四門功課中，「說」是相聲的根本；「說」、「學」、「唱」每一個技藝都包含著「逗」，「逗」是四門功課的核心。四門功課能夠表現出演員控制自身聲音的能力與風格特點，形成演員表演的藝術特色。

實際上，每個相聲演員的說學逗唱都各有所長。比如擅長「說」的演員，有常連安、張壽臣、劉寶瑞；擅長「逗」的演員，有馬三立；擅長「唱」

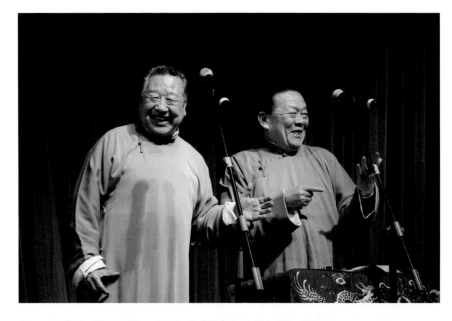

圖 6-1　相聲是一門笑的藝術，爲中國百姓喜聞樂見（中國曲藝網／提供）

的演員，有侯寶林、劉文亨、馬志明等。不同的演員發揮各自的技藝所長，說學逗唱愈加生動，從而使相聲也愈加富於藝術魅力（圖6-2）。

　　人們通常把相聲演員稱作「說相聲的」，這正好表明相聲以說爲主，是說的藝術。傳統的單口相聲表演，最集中地體現了相聲的說功。相聲大家張壽臣擅長說單口相聲，他的《小神仙》、《化蠟扦兒》、《賊說話》、《巧嘴媒婆》、《三近視》等，敘事清，形象眞，表演不溫不火，風格細緻、深淳、諧趣，給人以意猶未盡的美感享受。

　　張壽臣的弟子劉寶瑞也擅長演單口相聲，有自己的表演風格。在繼承傳統的基礎上，劉寶瑞的表演把南方獨腳戲和評話的藝術技巧、電影和話劇的表演手法融會貫通，強調語言、眼神、面部表情三結合，用簡單的手勢作爲輔助。劉寶瑞說的每段詞抑揚頓挫，平整而不溫，脆快而不過，

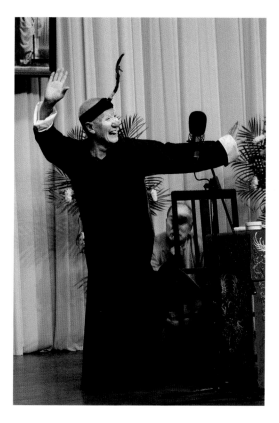

圖6-2　莫岐表演雙簧（中國曲藝網／提供）

雙簧是兩個演員合作表演，一人用形體表演，一人用聲音說唱，合二為一，以假作真。說唱者在表演者背後，表演者只張嘴模仿說唱的口形不發音。有一副對聯描述出雙簧維妙維肖的表演：假說真學彷彿一個，前演後唱喉嚨兩條。

具有穩健瀟灑、口風細膩、聲容情神兼備的藝術魅力。他的代表作有《測字》、《官場鬥》、《化蠟扦兒》、《黃牛仙》、《假行家》、《解學士》、《蛤蟆鼓》、《畫扇面兒》、《日遭三險》、《連升三級》、《珍珠翡翠白玉湯》。劉寶瑞被人們譽為「單口大王」。

對口相聲也有以說功見長的表演形式，演員稱之為「一頭沉」。這種形式在對口相聲中常用，由逗哏主說、捧哏輔說。「一頭沉」的表演，加強了「說功」的口語化、生活化、性格化。許多相聲演員的好作品都在於此。許多好聽的相聲往往用的正是「一頭沉」。比如馬志明和黃族民的《糾紛》，就是這樣的一部作品。通過演員說的功夫，讓丁文元、王德成這兩個小人物的小市民形象躍然呈現。這是一對年輕人，因街頭擁擠而鬧糾紛。由於兩個人修養不夠，又爭強好鬥，所以他們在自行車相碰後互不相讓。事情鬧到派出所裏，兩個人仍然各執一詞、互相指責。經過冷靜處理，他們開始

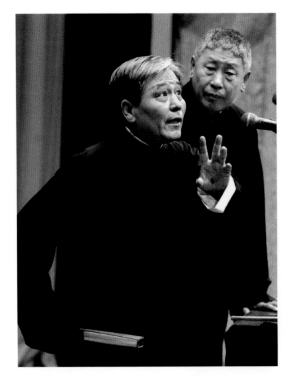

圖 6-3　馬志明和黃族民表演相聲

馬志明和黃族民在合說的相聲《糾紛》中塑造了丁文元、王德成這兩個小人物。

反省，請求私了，又各自做出檢討、爲對方開脫。事情的最後，是兩個人分手時互相關照、相互道別，與糾紛發生時候的態度形成強烈而又鮮明的對比（圖 6-3）。演員表演的時候，除了敘述糾紛的情節過程，還非常注意從細節刻畫人物，在個性化語言上表現人物性格的特點。比如丁文元說：「派出所是你們家開的？」、「行啊，玩兒玩兒吧，你劃出道來隨你點，我接你的。」、「您這派出所中午不是給窩頭嗎？」沒有戲曲的「開臉」，沒有文學的渲染，全憑語言的表白，演員就能塑造出小人物的性格與心態，把人物的音容笑貌生動地展現了出來。

關於相聲的「說」，一般包括四個層面的意思。第一，相聲的「說」，採用生活化的口頭語言，但又不同於生活中的「說」。換句話說，相聲的「說」必須說得「美」：嗓音要好，發音吐字要字正腔圓，敘述表白要有輕重緩急，「說」的要和唱的一樣好聽。

第二，相聲的「說」是「說法中現身」。突出的一個例子，是侯寶林說的相聲《關公戰秦瓊》（圖 6-4），其中描述了老戲園裏熱鬧的景象：

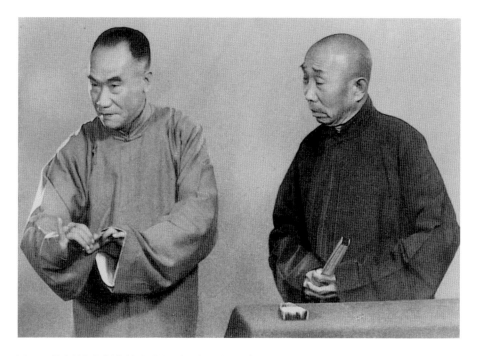

圖6-4　侯寶林和郭啓儒說相聲《關公戰秦瓊》(中國曲藝網／提供)

甲：你再聽這賣東西、找人的——（學各種聲音）「瞧座！裏邊兒請。」、「跟我來，您哪。這兒四位！」、「薄荷糖煙捲瓜子兒，水果糖餑餑點心。」、「麵包點心！」、「看報來看報來！當天的戲單兒！」（學女人聲）「哎喲，呵！二嬸兒！我在這兒哪！」

…………

甲：台上你唱你的，開場戲沒人聽。這聊上啦！（學女人聲）「喲，二嬸兒，妳怎麼這晚才來？」、「可不是嘛！家裏有點兒事，要不然我早就來啦！妳看今兒這天兒倒是不錯，響晴白日的！喲！這挺好天兒怎麼？怎麼下雨啦？」

乙：怎麼，下起來啦？

甲：「嗨！樓上你們那孩子撒尿啦！」

　　侯寶林作為敘述者一邊描述戲園景象，一邊又一個人演繹不同身份的人物，在敘述者與不同的人物之間跳進跳出，就好像是一個人在演一台戲。寥寥數語，生動地勾勒出了舊戲園的諸多景象。

　　其實，演員一個人的表演產生一台大戲的藝術效果，這正是曲藝表演的基本特點。所謂「說法」，即敘述；「現身」，即扮演、模擬。「說法中現身」的意思，就是指演員採用第三人稱的敘述方式，在敘述情節的同時，時常以不同人物的身份演示人物形象，在敘述者和不同人物之間不斷轉換敘述方式和身份。從這個意義上來看，戲劇藝術以及活躍於中國舞台的小品等，演員與劇中人物基本上都融合為一體，在舞台上一直作為角色存在，所以應該是在「現身中說法」。相聲表演與戲劇小品不同，根本的一點就在於相聲是「說法中現身」。

　　單口相聲由一個人表演，演員「說法中現身」的特點尤其突出。演員在敘述語言、人物語言以及自己的評論語言之間不斷轉換，敘述中穿插著人物對話，人物對話中穿插著敘述，還要不時對人物和事件做出相應的評論。一段相聲有幾個人物，相聲演員不化裝，就憑藉著自己一張嘴，以及眼神和簡單手勢的輔助，就要把人物說活。聽眾由此可以感覺到人物的神情和性格，覺得維妙維肖，所以才能會心地笑出來。

　　第三，「說」有不同的說法和特殊的方式（圖 6-5）。「說個大笑話、小笑話、打個燈謎、對個對子、說嘣嘣繃、繃繃蹦、憋死牛、繞口令。」還有說故事、燈謎、酒令等，都屬於「說」範圍。特殊方式的「說」有貫口等。貫口的關鍵在於一個「貫」字，它是相聲念白的一種方式，既強調速度快，一氣呵成，一貫到底，又必須注意把握語言的節奏，給人以暢快淋漓的美感。帶有貫口的作品，有《報菜名》、《八扇屏》、《白事會》等。很多相聲演員能說貫口，其中劉寶瑞、馬三立、馬志明、趙振鐸、李伯祥、

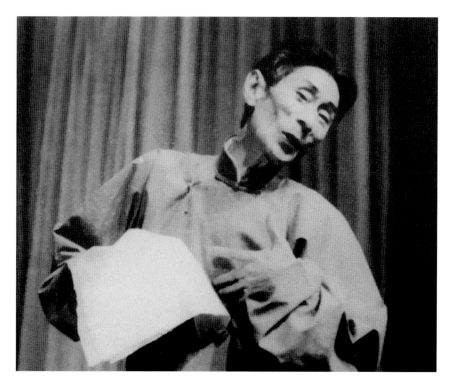

圖 6-5　馬三立表演相聲

相聲的「說」有不同的說法和特殊的方式。馬三立的貫口表演，吐字清晰、乾脆，再加上豐富的表情和肢體語言，氣勢磅礴、妙語悅耳。馬三立的單口相聲小段以說笑話的形式演出，別開生面，引人入勝。

王佩元等人，貫口說得洋洋灑灑，氣勢如虹，尤顯功力。當然也有一些相聲演員，說下來的貫口上氣不接下氣，給人的印象是：「聽著都累！都為他捏把汗！」這樣的貫口就不會讓人喜歡了。相聲演員馬三立和馬志明的表演經驗是，你得背出來讓人感覺美、輕鬆，讓人看著你不累，而且口齒利索，字字清楚，就跟那炒蹦豆似的。每個字要送到人的耳朵裏頭，讓他聽清楚了，讓他覺得輕鬆，要內緊外鬆、舉重若輕。像說《報菜名》，不管是蒸羊羔、蒸熊掌，不管是這丸子、那丸子，都是丸子，演員在說的時

圖 6-6　王謙祥、李增瑞合說相聲《哭論》（中國曲藝網 / 提供）

王謙祥、李增瑞對《哭論》中婦女和中年男人的哭聲的模仿相當到位，並且還能從模仿各種笑到通過亂改笑的方式來抖包袱。

候就力求有鬆有緊、有快有慢、有起伏，讓人聽起來輕鬆流暢、字字入耳。

　　第四，「說」與「逗」密不可分。「逗」是相聲的核心，是相聲「說」的一種方法。通常以三翻四抖過程來設計「包袱」，增加「逗」的張力，最後產生出意料之外的效果。馬三立的小段《逗你玩》和《家傳秘方》，可以說形象地詮釋了相聲「逗」的涵義。

　　所謂「學」，就是模擬模仿。相聲表演離不開模擬的表演（圖 6-6）。演員經常說：「學個天上飛的，地下跑的，水裏鳧的，草窠兒裏蹦的，學市聲、貨聲，鄉談、俚語，戲曲、小調，大鼓書、蓮花落。」、「學大姑娘、老太太變別嗓音，學聾子說話、啞巴打岔，學大小買賣吆喝。」實際上說出了相聲模擬的基本對象。就是說，「學」的對象包括自然界的鳥獸魚蟲、社會生活的百業神態和其他藝術形式。在「學」的時候，模仿的是誰，就

應該是誰的表情、誰的聲音,演員要達到「學什麼就得像什麼」的效果。傳統相聲《賣布頭》,從生活裏「學」來各種叫賣的聲音。《學四象》就要學出大姑娘、老太太、小夥子的神情。如果模仿表演京劇《黃鶴樓》和《汾河灣》,就要掌握青衣、花臉、老生的表演,連水袖、台步都要會。《八大改行》則要把改行做其他工作的八位戲劇名家和曲藝界名家的經典唱段學唱得一點不差。還有一些相聲說的貫口、繞口令,往往也有「學」的性質。

「相聲」一詞,古作「像生」,就有「像真的」的意思,表明以模擬爲藝術特點。早在宋代勾欄瓦舍裏的像生演員,能學各行各業的市井聲音,善於模擬各種小販的叫賣之聲;能學各地方言土語,能唱各種民間小調,善於在模擬的同時表現出各種滑稽的神態。那時候,有的演員嘲笑當時的「山東」人和「河北」人,就把學他們的鄉音當作笑料。這種學鄉音的表演,後來被叫作「怯口」,一直延續至今。傳統相聲裏有不少「怯口」作品,多以山東話、山西話、河北話爲模擬對象,專門用於奚落和嘲弄鄉下農民。久而久之,被模擬的山東、山西和部分河北話,就增添了一層可笑的色彩,成爲相聲描繪鄉下人的語言方式,也成爲相聲揶揄奚落的情感表達方式。在近些年的新相聲裏,學唐山話、邯鄲話、天津話不絕於耳,學廣東話、上海話、東北話越來越多,給相聲裏的人物形象增加了許多喜劇性和生動性。比如,《戲劇與方言》、《普通話與方言》、《雜談地方戲》、《學粵語》等,把方言語音與普通話構成的種種誤會（圖 6-7）、巧合、諧音加以曲解,製造出許多笑料。

演員一般要從兩個方面把握「學」的特點:一方面要學得像,不能失去模擬對象的基本特點;另一方面還要學得俏,就是抓住模擬對象富於表現力的形象以製造出笑料。「學」既是演員才藝的表演,更主要的還是唱出哏來,也就是唱出笑料來。比如侯寶林的許多相聲都有「學」的表演。相聲《戲劇與方言》、《改行》、《關公戰秦瓊》,充分展示出侯寶林的

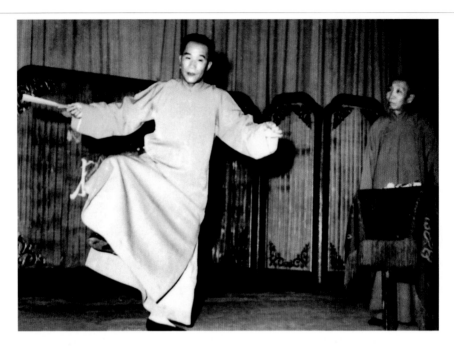

圖 6-7　侯寶林與郭啓儒說相聲（中國曲藝網／提供）

侯寶林對人物刻畫深刻而逼眞，「學」得逼眞而恰到好處，足以假亂眞。

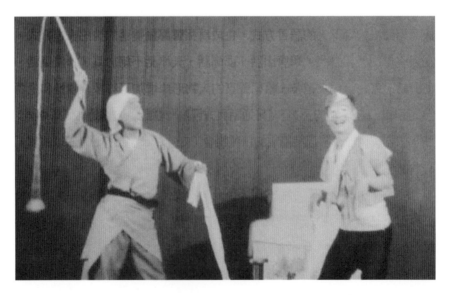

　　　圖 6-8　高鳳山和王世臣說《耍猴》（韓金燕／提供）

語言模仿能力和「學唱」功夫之深厚。侯寶林學山東話、山西話、唐山話，又學上海話，用方言說人物語言，抓住了人物的語言特點和語言的可笑意味，學得維妙維肖，又製造出耐人尋味的包袱。他學戲曲演員周信芳、馬連良、俞振飛、戚雅仙等人，都能得到這些人「學得像」的認可。尤其可貴的是，侯寶林模仿的才能，模擬的面部表情妙不可言，模擬的聲音讓人為之絕倒，給人非常生動逼真的感受。顯然侯寶林並非只注意在形式上的模擬，而是在形似的同時，把學的對象加以誇張和處理，達到從形似到神似的效果。所以說相聲的「學」，重在神似（圖 6-8）。

相聲的「唱」有兩種：一是「正唱」，一是「學唱」。相聲本行裏的唱，是「正唱」，包括太平歌詞、數來寶、「門柳兒」等。除此以外，相聲中大量的「唱」，都是「學」著「唱」的。比如《八大改行》、《黃鶴樓》等。還有一些相聲作品從題目上就表明「學唱」的特點，像《雜學唱》、《學評戲》、《捉放曹》、《汾河灣》。「學唱」的對象，包括各地戲曲小調和流行歌曲，如此等等。

很多前輩的相聲演員，學唱的是京劇、曲藝、地方戲曲。至於近年的新相聲演員，則一般多學唱歌曲。學唱的時候，不論學戲曲，還是學流行歌曲，都沒有音樂伴奏，也沒有服裝道具製造情景。演員的唱是乾唱出來的。所以演員控制自己嗓音的努力更見功夫：既要唱得好，又要唱得像，還得獲得生動的藝術效果。馬季、笑林、師勝傑（圖 6-9）、劉文亨、馬志明等，都能在學唱中表現出演員的模仿能力和藝術表現力。劉文亨有很深的學唱功夫。他嗓子好，唱得音韻正，有《學越劇》、《追韓信》等作品。在表演時，從不為唱而唱，他注意的是「點到為止」，是把「說學逗唱」融為一體。舞台上的劉文亨，滑稽風趣，同時有一種略帶矜持的表演韻味。馬志明的嗓音也相當好，學唱也很有韻味。他可以模仿得維妙維肖。學起京劇、評劇、梆子、越劇，不管是哪一位名演員，都可以達到亂真的程度。

圖 6-9　師勝傑說相聲嗓音圓潤甜
美，台風瀟灑（中國曲藝網 / 提供）

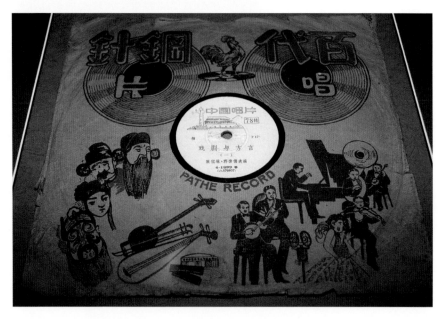

如果聽他的唱，那實實在在是一種享受。

在以唱爲特色的演員中，侯寶林還是最突出的。侯寶林主要是學唱各地戲曲。諸如《戲迷》、《賣包子》、《戲劇與方言》（圖6-10）、《改行》等，都有借人物之口的學唱。據說1940年他在天津表演《四大鬚生》時，學唱馬派名劇《四進士》裏宋士傑的演唱，有一段「三杯酒下咽喉把大事誤了」的唱腔，讓馬連良本人聽了也讚許說「了不起」。在學周信芳「麒派」京劇演唱的時候，侯寶林能夠把周先生幾個時期的演唱特點加以比較，分析出「麒派」藝術的發展，從而再決定學什麼，怎樣學。因此侯寶林的學唱「催馬加鞭……」、「少陪了！」這幾句，不僅發揚了「麒派」激昂奔放與蘊含深厚的優點，又注意彌補了周先生因嗓音沙啞而微帶的不足，在突出「麒派」演唱風格的同時，使「麒派」的演唱特點更加鮮明，學得幾乎可以亂眞。

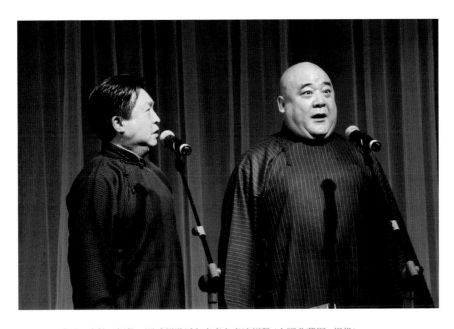

圖6-11　「逗」成就了相聲。圖爲劉洪沂和李嘉存表演相聲（中國曲藝網／提供）

以至於周信芳在聽過侯寶林的學唱以後，說：「學我啊，要照著侯寶林那樣學……」顯然侯寶林的唱，不是唱戲唱大鼓，而是要把形似與神似都唱出來。

「逗」作爲相聲表演的核心，融入於「說」、「唱」與「學」的基本技藝之中。說中有逗，唱中含逗，學中帶逗。在逗的過程中，稱作「包袱」的笑料頻頻抖出，既詼諧，又幽默。「逗」成就了相聲笑的藝術（圖 6-11）。

相聲講究說學逗唱，但是說相聲也不僅僅是說學逗唱。演員的藝術修養，表演的時候說什麼、怎麼說，其實都體現在說學逗唱之中。

▌幽默與諷刺

通常說相聲是笑的藝術。這句話意味著兩個意思：一方面，笑是相聲的特點，屬於聽眾的反應，是與相聲意會默契後的特殊感受；另一方面，相聲的笑要有藝術表現手段，應該能夠提供一種具有笑的性質的想像空間，這就是幽默的藝術。

對於相聲演員來說，相聲的笑與相聲的幽默藝術來自於「包袱」（圖6-12）。所謂包袱，是一句行話，一般指笑料、噱頭，

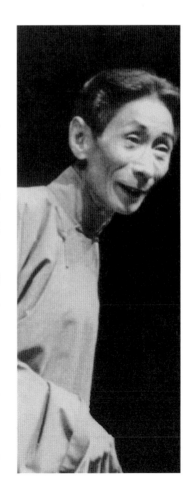

圖6-12　相聲大師馬三立（楊新生／攝，中國曲藝家協會／提供）

馬三立主張相聲作品要有耐人回味的「包袱」，他編創表演的相聲小段《逗你玩》、《家傳秘方》是相聲「包袱」的形象化解釋，蘊含著幽默與機智，頗耐人尋味。馬三立曾說：「說相聲得有會抖包袱的細胞。」

或者是相聲的「哏」。相聲前輩解釋的包袱是：把一塊包袱皮兒打開放在地上，然後一件一件往裏擱東西，等觀眾將要發覺的時候，暗中把包袱皮兒兜起結上一個扣兒，等條件合適，突然解開扣兒將裏面的東西抖出來，其結果出乎觀眾意料之外，又在情理之中，觀眾就會忍俊不禁地笑起來。用簡單的話說，包袱就是經過精心組織的、為表現主題、刻畫人物形象服務的笑料。

「包袱」是相聲獨特的藝術手段，是產生滑稽性、幽默性藝術效果的手段，在相聲中包袱佔有極其重要的位置。可以這樣說：無包袱即無相聲。相聲的說學逗唱四門功課，都是設置包袱的不同手段，都為使用包袱而服務。

通常所說的「三翻四抖」，是設置包袱的過程，實際上包括了繫包袱、解包袱、抖包袱的過程。一翻，二翻，三翻，是笑料不斷鋪墊的累積的過程，也是笑料的意味不斷增加的過程。當包袱抖開之時，就是展示相聲真實意圖與觀眾意會或者會心一笑之際，即抖響包袱的時刻。

相聲演員馬季（圖 6-13）總結組織包袱的設置手法，分為二十二類：三翻四抖，先褒後貶，性格語言，違反常規，陰

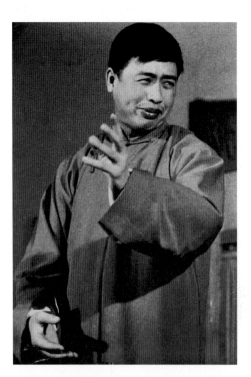

圖 6-13　馬季早期表演照片（中國曲藝家協會／提供）

馬季從傳統相聲中總結相聲設置包袱的方法，運用到自己的相聲創作之中，在展示喜劇性矛盾的同時創造出喜劇性的效果。

錯陽差，故弄玄虛，詞義錯覺，荒誕誇張，自相矛盾，機智巧辯，邏輯混亂，顛倒岔說，運用諧音，吹捧奉承，誤會曲解，亂用詞語，引申發揮，強詞奪理，歪講歪唱，用俏皮話，借助形聲，有意自嘲。相聲運用這些手法，改變原有預期的意義，產生滑稽、詼諧或者幽默的藝術效果，讓人在笑聲中發現相聲並不只是逗樂搞笑，在笑料和包袱裏面其實還有一種嚴肅的態度，這就是在笑聲中表達揭露的傾向和否定的態度，一般被稱作諷刺。

相聲是一門以諷刺見長的藝術。侯寶林曾經把相聲比作有聲的漫畫，把漫畫比作無聲的相聲，就是注意到二者都具有幽默的意義與幽默中的諷刺意義。大多數的相聲都有諷刺性（圖 6-14），相聲中的大多數人物都具有

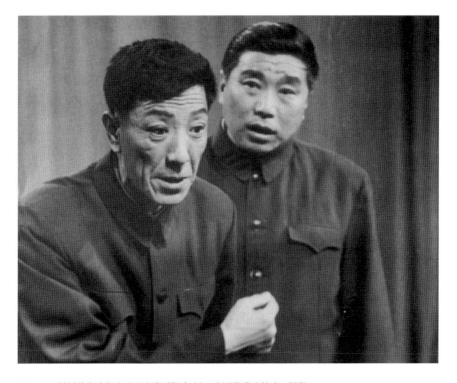

圖 6-14　楊振華與金炳昶合說相聲《假大空》（中國曲藝家協會／提供）

諷刺特性。諷刺就是利用抖包袱、響包袱的過程，或揭露，或譏刺，或批評，從而產生一種勸告鑒誡的作用，並且在心理上獲得一種放鬆的快感。

相聲的「包袱」主要是通過情節和人物性格來設置的（圖6-15），插科打諢的語言形式一般屬於輔助性的襯托。演員從情節敍述中設置包袱，讓相聲的情節富於滑稽性和幽默感。比如《連升三級》、《珍珠翡翠白玉湯》等，都首先以滑稽性的情節給人提供愉悅的幽默感，並且在獨特的情境設計中，展示權利場裏的荒謬。再如《虎口遐想》、《電梯奇遇》、《小偷公司》、《特大新聞》等，則在離奇誇張的情境中描述一種社會心態的沉重（圖6-16）。

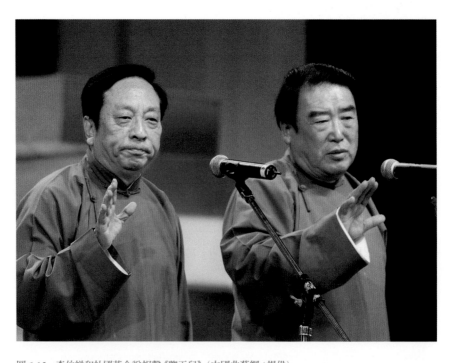

圖6-15　李伯祥和杜國芝合說相聲《聊天兒》（中國曲藝網／提供）

　相聲《聊天兒》描畫的「白話蛋」是一個從不珍惜個人和對方寶貴時間的人。

圖 6-16　《虎口遐想》封面

通過人物塑造，特別是在人物性格中設置包袱，在相聲中最爲普遍。相聲往往不在意敘述一個完整的故事，重要的是用包袱塑造人物，讓人物通過使包袱的過程顯示出逗笑的滑稽性，在詼諧中突出人物性格的荒誕性，在幽默中表達一種諷刺的傾向性。比如馬三立《買猴兒》中的「馬大哈」，蘇文茂《文章會》中的「蘇文茂高足」，馬季《打電話》中的「我」，姜昆《虎口遐想》（圖 6-17）中失足掉進老虎洞的「男青工」，侯耀文《財迷丈人》中的「老丈人」，馬志明《糾紛》中的「丁文元」和「王德成」等，這些人物性格的某一個部分被誇張化，人物形象的可笑性就顯示出來了。

傳統相聲塑造的人物形象主要有兩種類型。一種是展示下層社會中小市民及其各種惡習和陰暗心態，揭露深刻，具有諷刺性和批判性。比如《假行家》、《化蠟扦兒》、《巧嘴媒婆》、《小神仙》、《三近視》、《醋點燈》、《看財奴》、《扒馬褂》、《畫扇面》、《賣掛票》、《文章會》、《開粥廠》、《相面》、《當論》等，從人物性格、人物心理上表現世態炎涼和人情冷暖，流露出針砭弊端的態度和嘲笑醜態的用心。另一種是揭露政客、昏官及其各種官場的卑劣行徑。比如《連升三級》、《君臣鬥智》、《糊塗縣官》、

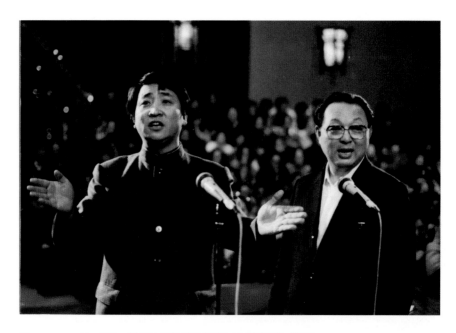

圖 6-17　1987 年，姜昆、唐杰忠表演《虎口遐想》（中國曲藝網／提供）

《大審案》、《哏政部》、《改行》等，嘲諷官場的昏庸，暴露時政的黑暗。傳統相聲帶著對人性弱點的嬉笑怒罵，形成了以諷刺與批判爲核心的幽默特色。

　　與諷刺一樣，機智詼諧是傳統相聲逗笑的另一種幽默方式。以顯示機智詼諧爲主的包袱，沒有諷刺的鋒芒，表現智慧，傳達幽默，有的是智趣、意趣和情趣。比如《山東鬥法》、《反正話》、《賣布頭》、《吃元宵》、《猜字》等，就是這類相聲。

　　新相聲的諷刺與幽默，從展示小市民的生活和心態轉爲對社會問題的關注，轉爲對新社會、新人物的塑造。比如《買猴兒》、《開會迷》、《高人一等的人》、《不正之風》、《財迷丈人》、《電梯奇遇》、《小偷公司》等等，仍然從人物性格來把握人物心理，情節誇張，包袱含蓄，於詼諧中

諷刺社會上的各種不正之風。

相聲的幽默產生娛樂性，而諷刺產生批判性。幽默與諷刺是相聲的傳統和基調，幽默可以使人輕鬆、讓人開懷大笑，諷刺則讓人在笑的同時進一步深省。相聲在幽默中有諷刺，在諷刺中有幽默，批判性蘊含在娛樂性之中。特別是當諷刺和幽默體現一定的社會意義，體現了美與醜的衝突時，就相應地提高了相聲的審美價值。

演員個人的表演特色，往往影響著相聲幽默感的傳達。不同的演員表演同一個段子，

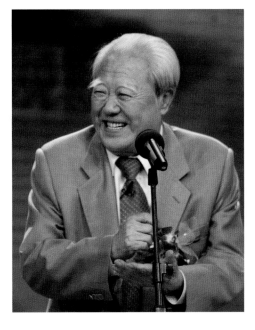

圖 6-18　相聲表演藝術家蘇文茂（中國曲藝網／提供）

蘇文茂是相聲大師常寶堃的弟子，「文哏」藝術最傑出的代表人物。

有不同的演繹和表演。每個人除了言說有不同之處，言說過程中演員的聲音和做派都會表現出不同的特色。一個演員的表演特色，往往是這個演員的魅力之所在，通常顯示出演員不同的藝術風格和幽默的不同趣味。比如侯寶林的表演講究寓莊於諧的美感，有一種儒雅的帥氣。馬三立的表演和藹雋永，就像說家常一樣平易近人。蘇文茂（圖 6-18）的表演有一種書卷氣，含蓄中有深沉。他們幽默的風格不同，就有各自獨特的藝術魅力。他們各自的藝術魅力，又共同形成了相聲藝術的魅力。

▍侯寶林的相聲藝術

　　侯寶林（1917—1993）是一位深受大眾喜愛的相聲表演藝術家，在中國家喻戶曉。人們熟悉他的相聲，更欣賞他的表演，聽侯寶林的相聲是一種美的享受。

　　侯寶林的相聲表演，以「率」而聞名。他一張口，略帶一點兒沙啞的聲音，清晰悅耳。他說得含蓄俏皮，唱得有味兒，貴在一個「恰」字，優在一個「精」字。他模仿誰像誰，表情妙不可言，聲音維妙維肖。他站在場上，瀟灑俊逸，揮灑自如，總給人一種很「逗」的感覺。

　　在中國，侯寶林（圖 6-19）是相聲界最有影響的代表人物之一，被

圖 6-19　相聲藝術大師侯寶林(中國曲藝網／提供)

圖 6-20　侯寶林和郭啓儒在整理傳統相聲（中國曲藝網／提供）

譽爲相聲藝術大師。他爲相聲做的事，有大師風範，他表演的相聲推陳出新，俗中見雅，恰到好處，顯示出侯寶林相聲藝術無盡的藝術魅力。

　　他致力於把相聲變成藝術（圖 6-20），這一點對相聲很重要。從前，在人們的眼中，相聲原本是「撂地兒」的「玩意兒」，講「葷口」，「不說人話」，被稱作「下三濫」，根本不能稱其爲藝術。說相聲的人地位也很低，除了少數名角兒可以在劇場、茶樓說相聲養家餬口之外，多數相聲藝人靠撂地兒、靠觀衆的賞錢吃飯。侯寶林早年說相聲也無非是爲了餬口不挨餓，在觀衆眼中也就是個說相聲的。雖然他知道靠歪門邪道掙錢不是本事，正兒八經才算能耐，但也只能堅持自己不講髒話，努力讓相聲乾淨些，以便有更多的聽衆。至於改變相聲的地位，侯寶林也和衆多的藝人一樣無能爲力。1949 年以後，原來「臭說相聲的」一變而爲「文藝工作者」，相

聲藝人的地位改變了，相聲也可以登大雅之堂了。侯寶林參加「相聲改革小組」，和老舍、吳曉鈴、羅常培等一批著名文人學者合作，推廣新相聲（圖6-21）。他們的努力既挽救了相聲沒落的命運，也把「撂地兒」的相聲推進了藝術的殿堂。侯寶林說：「只要我活著，就非把相聲打進藝術圈兒！」他帶頭淨化相聲表演的語言，拋棄過去粗俗低級的非藝術成分，不斷提高相聲的審美品位。他改編了許多傳統節目，使其「化腐朽爲神奇」，更具有時代精神和審美趣味。到了晚年，侯寶林意識到缺乏基礎理論的指導是當前相聲的致命弱點，是影響相聲發展的巨大障礙，於是告別舞台，全力從事相聲理論研究。他與人合著了《相聲溯源》、《相聲藝術論集》等著作，努力將相聲提升到理論高度，把相聲引入學術的領域。侯寶林在把自己從一個說相聲的人轉變成爲相聲藝術家的同時，樹立的是「相聲應該是什麼」

圖 6-21　侯寶林和郭全寶在工地上說相聲（中國曲藝網／提供）

和「可能成為什麼」的範例。

　　侯寶林說過許多相聲段子，有傳統的，也有新創作的，留下了三十餘段堪稱精品的經典性相聲節目。他的相聲，推陳出新，俗中見雅。侯寶林曾經說：「幾乎所有的傳統節目，我都是『偷』來的。」侯寶林重視傳統題材的挖掘和利用，常常取材於豐富的民間傳統習俗，或者改良傳統相聲，或者改編笑話。他把傳統的東西翻舊為新，在俗中見雅，富有美感。其中，最為人們所知的有：《改行》、《關公戰秦瓊》、《戲劇雜談》、《三棒鼓》、《婚姻與迷信》、《買佛龕》、《賣布頭》（圖 6-22）、《賊說話》、《空城計》、《文昭關》、《捉放曹》、《陽平關》等等。推陳，在於出新。出新，源自推陳，在於與時俱進。侯寶林的相聲擺脫原作的低級趣味，在傳統題材中融入對生活和對藝術的理解。在侯寶林這類作品中，傳統作

圖 6-22　侯寶林做相聲《賣布頭》的表演示範。左一為郭全寶，左二為馬季，左四為郭啓儒（中國曲藝網 / 提供）

品是侯寶林的素材，諷刺與幽默則是侯寶林的創新。

　　侯寶林的相聲保持了相聲諷刺與幽默的傳統。他塑造的一個個具有鮮明時代特點的人物形象，從小處入手，從近處取譬，在生活的底蘊中發現生活的另一種感情。《買佛龕》中那位買佛龕的老太太，行動與內心深處和表面言辭之間原來有那麼多不一致的矛盾。老太太的自供，表明在她的虔誠中，有迷信，但更是虛偽。她在需要的時候才信，不需要的時候就不信，完全是實用主義的態度；一年一度的祭灶，是多少年來的「老例」，本在祈求灶王上天言好事得好報應，但一張灶王碼兒價格很貴，就讓生活艱難的老太太觸動了真實的感情。還有《妙手成患》中那位手術粗心、逼得病人要求在肚皮上「安個拉鎖」的外科醫生，《夜行記》中那個騎著「除了鈴不響，哪兒都響」的破車把老頭兒撞進藥鋪裏的愣頭青，《醉酒》中那個喝醉酒躺在馬路上耍酒瘋，甚至要打開電筒爬光柱的醉漢，都屬於生活中無處不在的人物形象。侯寶林諷刺得一針見血，入木三分，把被諷刺者的過失和某種社會弊端聯繫在一起，就突出了問題的可笑與無奈。

　　侯寶林相聲的諷刺與幽默處處可見，不僅能使人發笑，更能讓人們在笑的同時體味到一種生活的滋味。侯寶林諷刺性的相聲大體可以分為三類。第一類，直刺時弊，寓教於諷。如《夜行記》（圖6-23）、《服務態度》、《歪批三國》、《妙手成患》、《陰陽五行》、《相面》、《離婚前奏曲》等。第二類，斥舊頌今，寓教於無形。如《買佛龕》、《改行》、《關公戰秦瓊》、《賣包子》等。第三類，幽默怡情，如《猜謎》、《戲劇雜談》、《賣布頭》、《醉酒》、《戲迷》、《北京話》、《戲劇與方言》、《串調》等。

　　這就是侯寶林寓莊於諧又恰到好處的魅力。他不僅以相聲壓大軸、攢底，贏得了人們對曲藝界的尊重，為相聲行業爭得了社會地位，而且還將相聲領進藝術的殿堂。尤其是通過廣播，他把主要流行於京津市民階層的相聲，推廣到全中國，並且讓以他為代表的相聲藝術，在整個華人世界裏

圖 6-23　1961 年，侯寶林與郭啓儒表演相聲（中國曲藝網／提供）

相聲表演藝術家郭啓儒捧哏一絲不苟，嚴絲合縫，尺寸和火候恰到好處，既起到烘托作用，又不喧賓奪主。他與侯寶林合作表演了《關公戰秦瓊》、《夜行記》、《戲劇與方言》、《改行》等相聲。

圖 6-24　1963 年，侯寶林和中央廣播說唱團的相聲演員在青島合影（中國曲藝網／提供）

普遍受到青睞。他把相聲作為一種表演藝術，一直不懈地追求藝術的美。他建立的「侯派」相聲藝術體系，熔「說、學、逗、唱、做」於一爐、集「神、雅、韻、美」於一體，帶來了相聲發展的新局面（圖 6-24）。

侯寶林大師的弟子有：賈振良、黃鐵良、馬季、賈冀光、丁廣泉、吳兆南、于世猷、郝愛民、師勝傑等。其中馬季成為新時代相聲的代表性人物之一，為相聲事業作出了重要貢獻。馬季的弟子有：姜昆、趙炎、劉偉、馮鞏、笑林、王謙祥、李增瑞、黃宏等，迄今仍活躍在藝術舞台上。

▊ 相聲名家

　　常寶堃（圖 6-25）（1922—1951）人稱「小蘑菇」，生前是天津最負盛
名的藝術家，1951 年在朝鮮戰場犧牲。他拜張壽臣為師，與趙佩茹搭檔。
他的表演語言清新，敘述自然真切生動，模擬活靈活現，節奏較快，注意
和聽眾保持親密的交流。他以自嘲的手法和滑稽情態渲染作品的喜劇性效
果，不論人還是事都是半真
半假、似虛若實。常寶堃一
生演出過百餘段相聲，以
會得寬、使得活、活瓷實著
稱。他連「說」帶逗，善於
表演貫口，現掛包袱，即興
發揮，尤以「說」、「逗」
見長。主要作品有《牙粉袋
兒》、《賣估衣》、《四省
話》、《鬧公堂》、《打橋

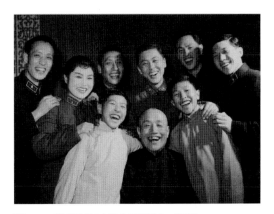

圖 6-25　常家父子（中國曲藝家協會／提供）

票》、《批三國》、《賣掛票》、《改良數來寶》等。常寶堃的父親常連安，兄弟常寶霖、常寶霆、常寶華，長子常貴田，都是著名的相聲演員，在中國相聲發展史上常氏家族、常氏相聲佔有重要的位置。

劉寶瑞（圖6-26）（1915—1968）師從張壽臣，善於諷刺，善使雜學，以單口相聲見長，被譽爲「單口大王」。他擅長借鑒吸收獨腳戲、評話、電影、戲劇等藝術表演手法，融會貫通，形成了穩健瀟灑、口風細膩、形神兼備的藝術風格。說相聲歷來以說單口最難，不僅要講故事，還要以一人之力把聽衆逗樂。劉寶瑞熟悉歷史掌故，社會知識豐富，擅長用社會環境、時代背景來烘托人物和事件。在台上，他通過語言、眼神、面部表情以及手勢來塑造人物形象，精心設計每段台詞，利用人物的動機與效果不一致的矛盾，揭露君臣之間的鉤心鬥角，鞭撻貪官污吏的愚蠢貪婪。劉寶瑞表演的單口相聲，富於喜劇性和審美趣味。正如藝諺所說：「裝龍裝虎我自己，好像一台大戲。」他的代表作有單口相聲《珍珠翡翠白玉湯》、《連升三級》、《官場鬥》。1968年10月，劉寶瑞正在錄製單口相聲《官場鬥》，尚未完成即猝然仙逝，遂成絕響。

張壽臣（1899—1970）（圖6-27）是中國相聲史上一位承前啓後的表演藝術家。他自成一

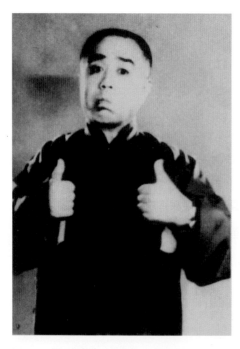

圖6-26　單口相聲大王劉寶瑞（中國曲藝家協會／提供）

家，有幽默大師之稱。他
早年在天津說相聲，專事
逗哏，與陶湘如搭伴，藝
術生涯走向興旺時期。張
壽臣自覺地把相聲作爲諷
刺的武器，以深沉的思想
和銳利的眼光發現畸形社
會中的變態生活，剖析變
態的心理、變態的行爲、
變態的人與人之間的關係，
鞭撻不可救藥的舊世界。
如《小神仙》揭露江湖術
士發跡的騙人術和小市民

圖 6-27　張壽臣表演單口相聲（中國曲藝網／提供）

的愚昧與麻木。《化蠟扦兒》鞭辟變態的人與人的關係。《賊說話》展現
變態的行徑，讓偷東西的賊說話又丟了僅有的棉襖。張壽臣的揭露以細膩
著稱，他冷靜地審視，憤怒地批判，表現出生活中的世態炎涼。他改編大
量的傳統節目，對《文章會》、《倭瓜鏢》、《大相面》、《八扇屏》、《對
對子》、《全德報》、《老老年》、《訓徒》等都做過大幅度的增刪工作。
同時他又創作了諷刺賣國賊的《揣骨相》，揭露官府黑暗的《哏政部》及《洋
錢傷寒》、《五百齣戲名》、《三節會》、《百家姓》、《窩頭論》、《地
理圖》等新節目，取得了較高成就。張壽臣的相聲藝術，穩而不溫、諧而
不俗，在中國相聲史上繼往開來（圖 6-28）。1953 年，他開始專門說單口相
聲，後出版了《小神仙》、《吃西瓜》兩本單口相聲選集以及《張壽臣單
口相聲選》。他的代表作是《三近視》。

圖6-28　1953年，張壽臣與相聲界人士合影（中國曲藝網／提供）

前排左起：郭榮啓、常連安、張壽臣、馬三立；中排左起：常寶華、張慶森、朱相臣、侯寶林、常寶霆、蘇文茂；後排左起：杜三寶、白全福、佟大方、常寶霖。

　　馬三立（圖6-29）（1914—2003）出身於曲藝世家，「說」、「學」、「逗」「唱」的功底十分深厚。從撂地兒到登台，說了七十年相聲，2001年12月8日在天津舉辦了從藝八十周年的告別演出。馬三立先後與耿寶林、侯一塵、趙佩茹、王鳳山等人搭檔，晚年說單口小段。1956年他改編並表演了《買猴兒》，塑造了一個聞名全國的辦事馬虎、工作不認眞的人物形象「馬大哈」。馬三立說的對口相聲，有《西江月》、《文章會》、《開粥廠》、《賣掛票》這樣的拿手絕活。他說的小段，有自編自演、膾炙人口的《逗你玩》、《家傳秘方》、《檢查衛生》、《八十一層樓》、《追》等。在舞台上，馬三立冷面滑稽，是一個性格演員。他多以「我」的敘述方式，把「我」當作作品的主人公加以嘲諷，諷刺形形色色的市民習氣，針砭小市民類型的人物。他以聊天式的交談，不露痕跡地成爲所諷刺的人物，塑

造了荒誕至極而又充滿生活
氣息的性格特徵，人稱馬氏
相聲（圖 6-30）。

圖 6-29　相聲大師馬三立（中國曲藝網
/ 提供）

馬三立先生是津門相聲的魂魄，創作表
演了許多膾炙人口的包袱和奇思妙想的
段子。

圖 6-30　馬志明和父親馬三立（左）切
磋技藝（中國曲藝網 / 提供）

　　昔日曲藝一直被視爲娛人的玩意兒，不能登大雅之堂。隨著藝人成爲文藝工作者，曲藝也被升格爲藝術，但是一直難以擺脫低俗娛樂的偏見。

　　其實，曲藝在娛樂中不乏一種民間性質的精神追求，它能很好地表達民衆的生活感受。長期以來，曲藝自生自滅，處於文化的邊緣狀態，意味著被忽視的是社會下層百姓的文化需求和民間文化精神。實事求是地說，曲藝是有俗的一面，但這正是曲藝來自民間、服務民間的特色，而且其中富含文化的意蘊，以及對民間關懷的不俗。

　　曲藝距離民衆生活很近，不僅是日常生活的一部分，而且培育了普通中國民衆的文化心理和審美習慣。千百年來曲藝生生不息，就在於保持了和平民百姓的天然聯繫（圖 6-31）。

　　作爲中華民族藝術的一道風景，曲藝具有獨特的藝術魅力。

　　圖 6-31　曲藝生生不息，就在於保持了和平民百姓的天然聯繫（中國曲藝家協會／提供）

參考文獻

[1] 馮其庸。中國藝術百科辭典 [M]。北京：商務印書館，2004。

[2] 鄭雪萊。20 世紀中國學術大典：藝術學 [M]。福建：福建教育出版社，2009。

[3] 中國藝術研究院曲藝研究所。說唱藝術簡史 [M]。北京：文化藝術出版社，1988。

[4] 薛寶琨。中國的相聲 [M]。北京：人民出版社，1985。

[5] 秦建國。評彈 [M]。上海：上海文化出版社，2011。

[6] 李眞，徐德明。笑談古今事 [M]。揚州：廣陵書社，2009。

[7] 汪景壽等。中國評書藝術論 [M]。北京：經濟日報出版社，1997。

[8] 足跡 [M]。北京：中國曲藝家協會，2009。

責任編輯　　雪　兒
封面設計　　陳德峰

中華文化基本叢書──────15

書　　名　　**聲韻閒情：中國曲藝**

著　　者　　田莉

出　　版　　三聯書店（香港）有限公司

　　　　　　香港北角英皇道 499 號北角工業大廈 20 樓

　　　　　　20/F., North Point Industrial Building,

　　　　　　499 King's Road, North Point, Hong Kong

香港發行　　香港聯合書刊物流有限公司

　　　　　　香港新界大埔汀麗路 36 號 3 字樓

版　　次　　2015 年 1 月香港第一版第一次印刷

規　　格　　16 開（165 × 230 mm）176 面

國際書號　　ISBN 978-962-04-3513-3

© 2015 Joint Publishing (H.K.) Co., Ltd.

Published in Hong Kong

本書原由北京教育出版社以書名《中華文明探微系列叢書（18種）》出版，經由原出版者授權
本公司在除中國內地以外地區出版發行。